应用型普通高等院校
艺术及艺术设计类教材

设计透视方法

安琳莉 南 溪/主编
　　　　　　　朋/副主编

北京理工大学出版社
BEIJING INSTITUTE OF TECHNOLOGY PRESS

内 容 提 要

本书共11章，前3章主要介绍设计中的透视、透视的发展史、透视基础知识，引导读者明确透视在设计中的作用和重要性；第4章主要介绍投影基础知识；第5章至第10章介绍设计中常用的几种透视的表现、应用，通过室内设计、景观设计、产品设计的案例解析，讲授设计中不同透视表现类型的具体绘图方法；第11章是透视作品欣赏，供读者练习、借鉴。

本书可作为高等院校产品设计、室内设计、景观设计、建筑设计等相关专业教材，也可作为相关工作人员的绘图工具书。

版权专有 侵权必究

图书在版编目（CIP）数据

设计透视方法 / 安琳莉，南溪主编．—北京：北京理工大学出版社，2018.9（2022.8重印）
ISBN 978-7-5682-6300-9

Ⅰ.①设… Ⅱ.①安… ②南… Ⅲ.①透视学—高等学校—教材 Ⅳ.①J062

中国版本图书馆CIP数据核字（2018）第205997号

出版发行 / 北京理工大学出版社有限责任公司
社　　址 / 北京市海淀区中关村南大街5号
邮　　编 / 100081
电　　话 / （010）68914775（总编室）
　　　　　（010）82562903（教材售后服务热线）
　　　　　（010）68944723（其他图书服务热线）
网　　址 / http://www.bitpress.com.cn
经　　销 / 全国各地新华书店
印　　刷 / 北京紫瑞利印刷有限公司
开　　本 / 787毫米×1092毫米　1/16
印　　张 / 9.5　　　　　　　　　　　　　　　　　　　　责任编辑 / 江　立
字　　数 / 212千字　　　　　　　　　　　　　　　　　　文案编辑 / 赵　轩
版　　次 / 2018年9月第1版　2022年8月第3次印刷　　　　　责任校对 / 周瑞红
定　　价 / 55.00元　　　　　　　　　　　　　　　　　　责任印制 / 李志强

图书出现印装质量问题，请拨打售后服务热线，本社负责调换

前言 Foreword

透视的相关理论及技法在绘画、设计中居于重要的基础地位。借由透视图，设计者的思维方能呈现出来，完成与观者之间的对话："绘制透视效果图是孕育设计意图的手段，借以促发内心的思维。"

本书的特点在于不是单纯讲述透视，更多的是将透视方法与设计融合在一起介绍，通过讲述设计中运用到的不同透视类别的表现方法，来突出表现设计过程中如何正确并合理运用透视方法。希望读者通过本书的学习，掌握透视的表现技法，构建空间思维，形成良好的设计习惯，具备较高的设计表现能力。

"会画画的人未必能画好空间感较强的产品、建筑、室内或室外设计效果图"，完整表达设计意图的效果图需要科学、合理的空间表现。设计是思维习惯的训练，透视便是重要的表达工具及手段，编者通过多年教学及实践经验，总结出适用于设计领域的透视图表现绘图方法，希望即使缺少美术基础的人通过本书的学习也可以完成不同领域的设计透视图创作。本书可帮助有意从事设计的读者快速掌握透视基本要领，培养读者较强的空间思维能力，帮助读者完成设计效果图的前期表达。

本书由安琳莉、南溪担任主编，由蒋明担任副主编，具体分工如下：第1章由安琳莉编写，第2章由蒋明、安琳莉编写，第3章、第4章由安琳莉编写，第5章由南溪、安琳莉、蒋明编写，第6章由南溪、安琳莉、蒋明编写，第7章由南溪编写，第8章由安琳莉编写，第9章由南溪、蒋明编写，第10章由南溪、安琳莉编写，第11章由蒋明、南溪、安琳莉编写。

本书在编写过程中，参考并引用了部分著作，在此表示感谢；张丽蕊、王

萌萌、李晶、李瞳宇、王维通、周浩瀚等同学贡献了自己的设计、绘图作品，在此表示感谢！

最后，感谢默默关心我们的家人、领导、同事、朋友，没有你们的支持，也不会有本书的顺利出版。

编　者

目录 Contents

第1章 设计中的透视 / 001

1.1 应用透视图的目的 / 001
1.2 设计中的透视图作用 / 004

第2章 透视发展史 / 008

2.1 西方对透视的探索 / 008
2.2 中国对透视的探索 / 011

第3章 透视基础知识 / 014

3.1 透视相关概念 / 014
3.2 透视相关术语 / 016
3.3 透视的规律特征 / 018

第4章 投影基础知识 / 023

4.1 投影的定义与分类 / 023
4.2 三面正投影图 / 026

第5章 设计中的平行透视 / 029

5.1 平行透视设计表现概述 / 029
5.2 空间设计中的平行透视表现 / 034
5.3 平行透视在室内空间设计中的应用 / 041
5.4 平行透视在室外景观空间设计中的应用 / 045
5.5 平行透视在产品设计中的应用 / 048

第6章　设计中的成角透视 / 050

6.1　成角透视设计表现概述 / 050
6.2　空间设计中的成角透视表现 / 054
6.3　成角透视在室内空间设计中的应用 / 060
6.4　成角透视在室外景观空间设计中的应用 / 062
6.5　成角透视在产品设计中的应用 / 066

第7章　设计中的斜面透视 / 069

7.1　斜面透视设计表现概述 / 069
7.2　斜面透视表现的综合应用 / 077
7.3　绘图练习 / 082

第8章　设计中的倾斜透视 / 084

8.1　倾斜透视设计表现概述 / 084
8.2　倾斜透视的绘图表现 / 087
8.3　倾斜透视的应用实践 / 095

第9章　设计中的圆与曲面透视 / 099

9.1　圆与曲面透视设计表现概述 / 099
9.2　产品设计中的曲面与曲面体应用表现 / 108

第10章　设计中的微角透视 / 110

10.1　微角透视设计表现概述 / 110
10.2　微空间的建立 / 114
10.3　微角透视在室内空间设计中的应用 / 116
10.4　微角透视在室外景观空间设计中的应用 / 118

第11章　设计中的透视作品赏析 / 123

11.1　产品设计中的透视作品 / 123
11.2　室内设计中的透视作品 / 127
11.3　景观设计中的透视作品 / 135

参考文献 / 146

第1章 设计中的透视

■ **本章重点**
1. 应用透视图的目的
2. 设计中的透视图作用

1.1 应用透视图的目的

我们的生活离不开各个领域的设计师,他们依靠各种图形符号等形象语言完成了人们之间的交流、沟通,而理解设计师的创意、思维信息,依赖于透视图的画面控制情况。在设计过程中,透视图是作为"图解语言"存在的,目的是帮助人们了解设计师的设计思想。

设计师在设计过程中需要借助透视图表达构思,因此可以说透视图是完善设计过程的一种"语言"方式。运用透视图可以表达出最终设计的效果(图1-1),透视图能更全面、直观地展示设计造型(图1-2),勾画透视草图可以清晰地表达设计师的设计预想(图1-3)、推敲设计方案的实际问题(图1-4),设计的思路过程、效果均由透视图完成并直接展示(图1-5至图1-7)。作为表现手段,透视效果图用线条界定、组织空间(图1-8),用简单的线条即可以界定出"两面墙壁、天花、地面"组成的空间,图1-9说明运用简单的线条即能表达出纵深空间,因此,仅运用线条的疏密排列即可以表现出三维的室外空间(图1-10)。

透视图描绘的是一种空间秩序,这种秩序反映出观察者的视觉触动,直观体现出设计者的空间情怀,并辅助设计者完成设计意图的表述。透视图作为设计沟通交流使用的重要语言之一,在建筑学、室内设计、造型艺术、室外景观设计、产品设计、包装设计等领域广泛应用。

图1-1 公园景观设计分析图（学生作品 周浩瀚）

采用树林的形态，加以简化以及艺术的造型，提炼出仿生的造型体态

图1-2 建筑设计分析演化（学生作品 周浩瀚）

图1-3 设计草图（吴卫作品） 　　　　图1-4 设计草图（吴卫作品）

图1-5 椅子的仿生设计思路（学生作品 朱光源）

图1-6 椅子的设计过程及效果(学生作品 高晓磊、武炎)

图1-7 包装设计透视图

图1-8 线条界定空间 图1-9 纵深空间表现

图1-10 室外空间透视图

1.2 设计中的透视图作用

设计主要是"发现问题—解决问题"的过程，需要设计师明确设计目标后通过某种方法、手段来完成最终的设计任务。

1.2.1 设计问题分析过程中的透视

当接到设计任务后，设计师或相关辅助工作人员就要获取设计任务的所有相关信息，花费时间搜集前期的背景资料，一一总结、分析出任务存在的问题，对其进行归类，制定设计目标，确立设计方向。在这个过程中，可以通过绘图的方式完成各个问题的说明。抛开绝对规矩的透视图，利用透视草图快速完成对于现状问题的阐述，保留原始发现的问题，可以帮助设计师找到未来的设计目标及方向，确立设计过程的路径（图1-11）。

1.2.2 设计构思过程中的透视

设计构思过程中需要表现出设计师的创造力，确立好设计方向后，就进入了设计师勾画设计草图阶段，理性、感性思维交错占据设计师的头脑，伴随设计思维的整个过程，相互影响地推进设计过程的完成。无论是在室内设计领域、产品设计领域还是在景观设计领域，设计师均需要结

合理性分析及个性化的感性直觉完成对设计主题的进一步认知,因此,需要通过手绘各种设计草图来完成设计方向的进一步验证、推敲,并确立问题的解决方法(图1-12、图1-13)。

图1-11　表达设计目标及方向的初期透视草图

图1-12　方案的推敲和深化

设计师要重视学习的经历,要学习透视、学习表达物体的比例,要练习如何表达美好的形体,并通过不同阶段的实践完成对于各种规则、设计思维的表达实施,透视图的画法应用多数是基于基础规则上的直观感觉的表达,如果机械的透视线束缚了设计师的思维,形成严密、严肃的定式,会制约创造思维的产生,很容易流于平庸。因此,设计的草图阶段尤其需要能贴切表达设计思维的透视图来传递信息,其中,透视图发挥着辅助主导创意的作用,要富有生命力的草图表达生机盎然的设计意图,最终完成设计方案。如图1-14所示,其不拘泥于严格透视线来表达富有活力的透视空间,使得设计图生机盎然,极具吸引力。

图1-13 手绘设计透视草图　　　　图1-14 设计透视草图

1.2.3 透视效果图与设计问题的解决

确定好设计方案,需要展示出设计的效果。在设计效果图的表现中,透视效果图发挥着重要的作用,是设计中最常用的表现方式。再好的设计构思及创意,都不能单从抽象的平面图、立面图来表达,都需要丰富的效果图直观、明确地展示设计意图,图1-15至图1-17是不同领域的设计者通过透视图展示设计方案的最终效果。能够完整表达设计思路的效果图是基于合理的透视法则的,即要求效果图符合人的视觉感受,适度地进行局部夸张表达,以充分展示设计师的设计方案内容。

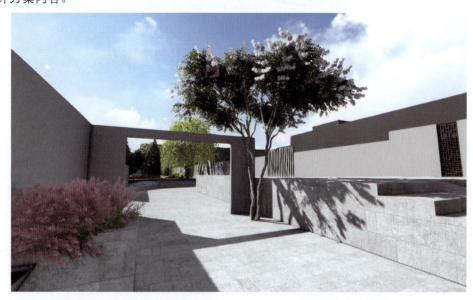

图1-15 绿地景观设计效果图(学生作品　王萌萌设计　电脑)

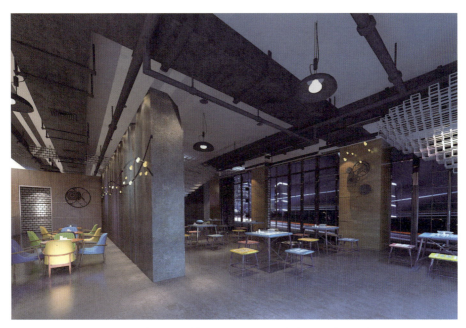

图1-16　室内设计效果图(学生作品　李家旭设计　电脑)

图1-17　产品设计效果图(学生作品　佟梓硕设计　电脑)

课后练习

思考自己生活中利用透视完成的事例。

第2章 透视发展史

■ 本章重点
1. 透视的起源
2. 西方的透视表现特征
3. 中国的透视表现特征

透视学是一门基础学科,主要是为了解决如何转换立体空间在二维平面上表现的问题,集中研究如何依据人的视觉习惯表现空间结构的关系。总的来说,透视学是研究中心投影的方法,在平面上正确地反映出固定在某一视点或多个视点产生的视像,进行平面上立体造型的一系列规律性法则的学科,其科学地论证了投影形成的原理和法规,形成了较完整的理论体系。

2.1 西方对透视的探索

在人类艺术史中,透视作为人类探索视觉空间艺术的产物在不断发展。从早期古埃及古王国时代(前3200年—前332年)的壁画中可见对物体的重叠处理和透视缩减的尝试,图2-1所示的古埃及壁画中人物通过大小的变化来表明远近位置。

不同时期,西方的透视表现特征各不相同。

古罗马建筑师维特鲁威(Vitruvius Pollio)在公元前27年写的《建筑十书》,提到了世界上第一幅依照透视原理绘制的透视画,其本人也做了研究:"由物体聚向人眼的射线束与假想的透明平面相交,从而形成透视图形。"这正是中心投影透视的依据之一。

在14世纪,艺术家以希腊人关于灭点透视法和缩短法的知识为基础,开始用从前景到背景前后一致的深远法努力构成写实主义的绘画空间,但画面中景的物体安排以及正确的尺寸一直是个问题。

意大利文艺复兴绘画大师乔托(Giotto)在作于1305年的壁画《逃亡埃及》中一反中世纪旧艺术的公式化象征手法,运用了初步的写实技巧和透视方法,力图使人物与自然交融,构图层次分明(图2-2)。虽然乔托的画面处于写实艺术的初级阶段,还有不少缺陷,但是开启了文艺复兴艺术的现实主义道路,对日后新艺术的发展影响很大。

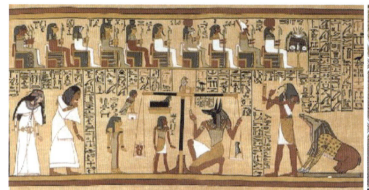
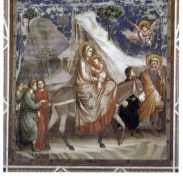

图2-1　古埃及壁画　　　　　图2-2　《逃亡埃及》　乔托

意大利文艺复兴初期,杰出的建筑家、雕塑家菲利普·布鲁内莱斯基(Filippo Brunelleschi)对消失点的研究取得了进展。他的理论体系被描述为"聚向焦点"的透视,其灭点位置只是接近,虽不十分确定,但开拓了透视法的研究,在透视学和数学领域里作出了重要贡献。

佛罗伦萨画派中,直接继承乔托的传统,以科学的探究精神,严谨的解剖学、透视学知识运用于绘画的是马萨乔(Masaccio,1401—1428)。他以"愈接近自然便愈完善"为艺术表现的准则。马萨乔从科学理论的角度探讨人体结构、空间透视等问题。他创作的壁画《圣三位一体像》用谨严工整的透视线条画出券拱形的神龛,造成真实的三度空间效果;人物安排也根据透视法原则,三组人物形成前、中、后三个递进的层次关系,造成真实可信的画面空间,在创造性地运用透视法则上为盛期文艺复兴绘画的科学性提供了范例(图2-3)。

保罗·乌切洛(Paolo Uccello)是继马萨乔之后的佛罗伦萨艺术大师,他注重写生,受建筑师布鲁内莱斯基的影响,特别致力于透视画法的钻研。《圣罗马诺之战》是他运用科学的透视法和解剖学所做的尝试,不过从传世的这段来看,人物、马匹以及战场气氛都因过于严谨而显得呆板(图2-4)。

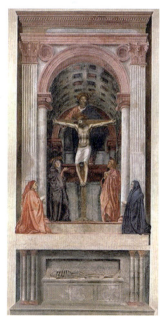

图2-3　《圣三位一体像》
马萨乔

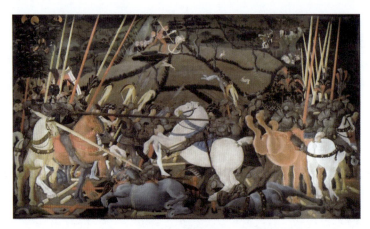

图2-4 《圣罗马诺之战》 乌切洛

15世纪意大利画家皮耶罗·德拉·弗朗切斯卡（Piero Della Francesca）进一步发扬了马萨乔的现实主义传统，着重表现形象的宏伟与庄重，其作品综合了布鲁内莱斯基的几何透视学原理、马萨乔的造型方法、安吉利科和威涅齐阿诺对光线和色彩的应用等。他非常重视透视，将其看成绘画的基础，曾撰写《论绘画中的透视》（1482）。他革新的做法在于：把透视的技术方法做了数学上的详细阐释，从而为透视学奠定了严格的科学基础。

文艺复兴极盛时期，绘画在明暗处理、心理刻画、风景描绘等方面取得了巨大进展。著名画家、工程师、自然科学家列奥纳多·达·芬奇（Leonardo da Vinci）在研究前人经验的基础上，通过自己的观察研究和创作实践写出了《绘画论》，阐述了绘画中形体透视和空气透视的规律，对欧洲绘画的发展影响很大。他的名作《最后的晚餐》就是巧妙运用透视规律突出画中主体人物的典范（图2-5）。

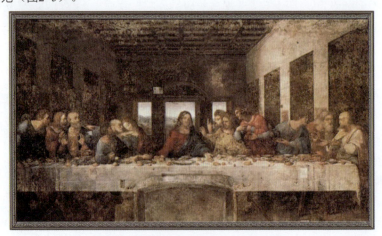

图2-5 《最后的晚餐》 达·芬奇

15世纪末16世纪初，德国宗教改革运动时期的油画家、版画家、雕塑家和建筑师阿尔布雷特·丢勒（Albrecht Dürer），把几何学运用到造型艺术中去，使透视学获得了理论上的发展。他的透视作图法至今仍具优点，为人们所采用，被称为丢勒法（图2-6）。

16世纪透视原理引起普遍重视。当时绘画在人文主义思想和科学方法的双重影响下蓬勃发展,绘画理论也逐渐形成。师法自然是文艺复兴时期艺术大师们的行动纲领。为了达到真实反映客观景物的目的,他们不满足于依靠感官去认识世界,要求用理性去理解世界。于是他们以实验方法和数学方式武装起来,去观察自然界和人。艺术和科学结合,是这一时期的突出特征。画家热心研究透视,还亲自解剖尸体,观察人体肌肉和骨骼的构造。透视学和解剖学成为这一时期艺术的两大支柱。

17世纪上半叶,里昂的建筑师兼数学家沙葛,最先在数学基础上研究透视理论。他在1636年出版的《透视学》一书中给出了几何形体透视投影的正确法则,以及几何形体各部分尺寸的正确计算。

17世纪之后,余角透视和倾斜透视成了发展及应用的主流。

18世纪末,法国学者加斯帕尔·蒙日(G.Monge)总结和发展了前人在几何学领域内的劳动成果,在法国大革命时代技术发展和现实需要的历史条件下,于1795年出版了将正投影当作独立的科学学科来阐述的《画法几何学》,该书阐述的科学原理对发展造型艺术的几何原理具有十分重大的意义。

到了19世纪,欧洲画坛的绘画评判标准为是否合乎透视法则,严格遵守理论达到了顶峰。20世纪之后,绘画领域不再恪守透视原理,有意运用变形、夸张等手法处理作品的艺术性表达,打破了传统的透视法则,增添了多种空间效果(图2-7)。

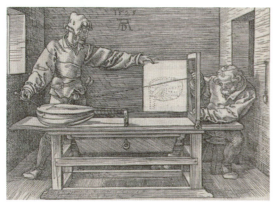

图2-6 丢勒法作图

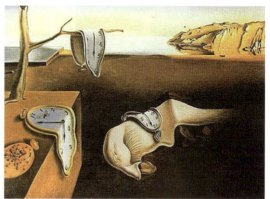

图2-7 《记忆的永恒》 达利

2.2 中国对透视的探索

散点透视是中国传统绘画中应用的透视理论。散点透视又称动点透视,是多视点的透视,它不像焦点透视只有一个固定视点,而是将移动视点所看到的多角度景物描绘下来并进行组合,如张择端的《清明上河图》、顾闳中的《韩熙载夜宴图》等(图2-8、图2-9)。

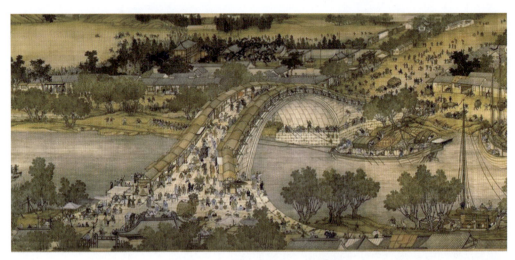

图2-8　《清明上河图》　张择端

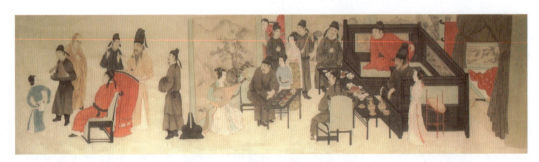

图2-9　《韩熙载夜宴图》　顾闳中

在投影原理方面，南北朝时，宗炳（375—443）在著作《画山水序》中写道："且乎昆仑之大，瞳子之小，迫目以寸，则其形莫睹，迥以数里，则可围于寸眸；诚由去之稍阔，则其见弥小。今张绡素以远映，则昆阆之形，可围于方寸之内。竖画三寸，当千仞之高；横墨数尺，体百里之迥。"宗炳用张开的半透明绡素（薄绸）当作投影画面来描绘映在上面的景物，揭示了投影原理。

传统的西方绘画，以直观的真实为主，强调绘画的真实性，透视被局限在一定范围内。中国传统山水画则以主观的写意为主，强调神似，重意境，透视多为远视距，空间和容量更大。虽然与西方的表现写实为主不同，但是中国的写意绘画理论中的"远山无皱、远水无痕、远人无目、远树无枝"却体现出类似于西方透视理论的特征。

北宋郭熙（公元11世纪）在《林泉高致·山水训》中写道："真山水之川谷，远望之以取其势，近看之以取其质。……山有三远：自山下而仰山巅谓之高远，自山前而窥山后谓之深远，自近山而望远山谓之平远。高远之色清明，深远之色重晦，平远之色有明有晦。高远之势突兀，深远之意重叠，平远之意冲融而缥缥缈缈……"阐述了中国山水画由于视点、位置的变化而产生的高远、深远、平远的透视变化构图特点。视点的改变与视距极远的透视法则，对后世的影响极大。宋代韩拙（公元1121年以前）在《山水纯全集》中对郭氏的三远法又有了

补充和发展，如《溪山访友图》采用高远与平远相结合的布局形式突出表现图的空间感（图2-10），《幽谷图》利用深远法表现山谷的幽深（图2-11），《树色平远图》以平远布局，构景简洁、开阔而均衡（图2-12）。

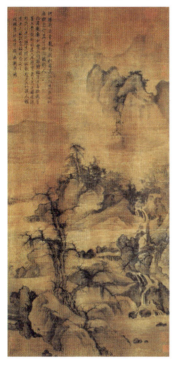
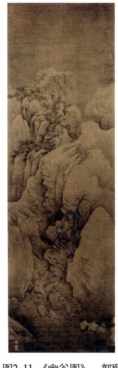

图2-10 《溪山访友图》 郭熙　　图2-11 《幽谷图》 郭熙　　图2-12 《树色平远图》 郭熙

在透视问题上，虽然我国古代没有记载或发现透视学的专著，但是中西方都以各自的思维方式进行了探索，并用各自的民族语言表达了出来。在透视应用方面，中国传统绘画的透视应用，使中国的传统绘画显得形象概括，浑然天成。西方的传统绘画透视应用，使西方的传统绘画较为具体细致。二者虽各有局限性，但在同一问题上运用的基本原理是一致的、科学的。

课后练习

对比西方与中国透视发展史中的区别。

第3章 透视基础知识

本章重点
1. 透视的定义
2. 透视相关术语的含义
3. 透视的规律特征

3.1 透视相关概念

通过理解并认知透视的主要概念,可以科学地掌握透视的基本规律,正确理解透视的原理,并且能够分清透视图的绘图方法。

3.1.1 透视

"透视"(Perspective),来源于拉丁文Perspicere,其意在于强调透过而视物。其实,透视是生活中非常常见的视觉现象:我们眼中所观察到的景物,往往由于观察者站立的位置、视线方向、距离远近等发生变化,这种变化表现为同样尺寸的物体距离观察者越远,在人的眼中越小,而距离越远的物体看起来越模糊。从投影学的角度来看,透视属于投影中的中心投影,可以看作由人眼(投影中心)向物体引视线(投影线)从而与画面(假想透明平面)相交形成的图像,这与人眼视网膜上的成像原理是一致的。

历史上的绘画家为了能够真实地描绘眼睛所见的对象,便利用一个透明的平面(如玻璃)来观察对象,并描绘出透明平面上形成的对象的轮廓。因此,透视可以解释为透过一个假想的

透明平面来观察空间中的物体（景物），并将观察到的对象描绘在平面上的方法（图3-1）。透视是将三维空间的具体内容在二维平面上表现出来的一种方法，或者说，透视可以用二维平面创造三维空间的视错觉，所描绘的图形可以逼真、直观地表达观察者的所见。

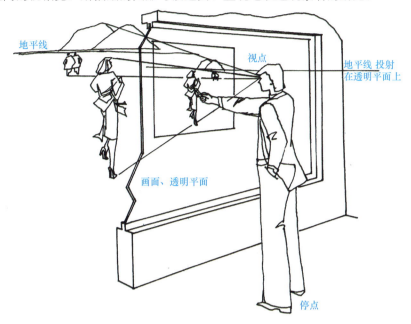

图3-1　观察者在透明平面上描绘空间中的景物

3.1.2　透视图

对于绘画来说，透视是描绘形状的一种法则，是组织表现空间及景物的一种方法，属于诸多艺术表现、绘画表现及设计表现的空间组织技法之一。传统上对于景物的表现因色彩、形体不同，可分为色彩透视（又称空气透视）和线透视（形体透视）。色彩透视受空间大气对物体的影响而表现出远近模糊虚实、色彩冷暖的变化特征，而线透视是用线来表现景物形状及深度的方法，是景物位置、尺寸及方向等在二维平面上如何表现的一种方法，即我们常说的透视。

在描绘所视景物及空间内容或者进行设计构思的时候，掌握好眼睛、物体、画面之间的关系，并且能够把所视、所想真实地表现出来，就能够正确作出透视图。其中，眼睛（主体）、物体（客体）、画面（媒介）是构成透视图的三要素，物体的尺度、眼睛与画面的距离以及眼睛对物体的角度综合决定着透视图的样式及变化。

3.1.3　透视学

广义的透视学是主要研究各种空间表达方法的学科，狭义的透视学主要是针对如何在二维的平面上描绘立体的景物空间，即线性透视学，是研究在平面上再现空间造型的学科，也是借助假想的画面得出透视图的规律及特征的研究。

3.1.4 基础透视的类别

线性透视是指透过透明平面观察景物，属于中心投影，又称为基础透视。根据眼睛、画面及物体的位置关系以及视向（观察的方向），可以将基础透视分为两大类：平视状态下的透视和倾斜透视，具体内容如表3-1所示。本书即根据设计中的常见透视图来具体分别讲解。

表3-1 基础透视的类别

视向							
平视		非平视					
		俯视（下倾斜透视）			仰视（上倾斜透视）		
平行透视	成角透视	平行俯视（竖向改变平行透视视向）	成角俯视（竖向改变成角透视视向）	完全俯视（视向垂直于基面）	平行仰视（竖向改变平行透视视向）	成角仰视（竖向改变成角透视视向）	完全仰视（视向垂直于基面）

3.2 透视相关术语

规范术语有利于透视作图的方便，根据透视形成的过程和透视的定义，可以将透视图的形成理解为图3-2所示的情形。以平视透视图为例，常用术语如图3-3所示。

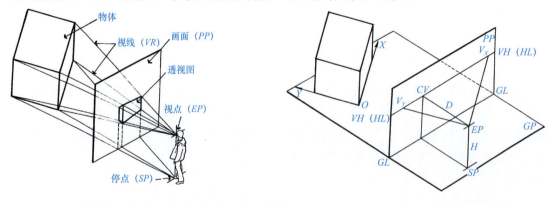

图3-2 透视图的形成过程以及主要术语位置示意图　　图3-3 透视图术语示意图（平视）

各术语的含义如下所述。

（1）视点 *EP*（Eye Point）：投影中心，眼睛所在的位置。

（2）停点（驻点）*SP*（Standing Point）：视点在放置面（基面）上的垂直落点。

（3）画面（透明平面）PP（Picture Plane）：假想的透明平面，位于视点与所描绘景物之间，是投影里的投影面。

（4）放置面（基面）GP（Ground Plane）：被描绘的景物所在的平面，也是停点所在的面。

（5）基线GL（Ground Line）：画面与基面的交线。

（6）视线VR（Visual Ray）：由视点作出与景物连接的直线（即投影线）。

（7）视心（心点、主点、视心点）CV（Center of Vision）：中心视线（视轴，视域圆锥的中轴线，垂直于画面的视线，标志着眼睛看的中心方向）与画面的交点，位于视点正前方。

（8）视平线VH（View Horizon）：过视心作出的水平线，位于画面上，也可理解为视平面与画面的交线。

（9）视平面HP（Horizontal Plane）：视平线所在的水平面。

（10）视高H（Height）：视点到停点的垂直距离。

（11）视距D（Distance）：视点到视心的垂直距离，也是视点到画面的垂直距离。

（12）视锥（视域范围）（Visual Cone）：视野形成的锥状范围，其截面近似椭圆形，经科学验证，60°视锥范围为视野清晰范围，其横截面是圆（通常人的取景范围以60°视锥范围为界线，习惯上的取景范围是长方形或方形，称为取景框）。

（13）视角SA（Sight Angle）：任意两条视线与视点构成的夹角。正常透视图视角不超过60°，视角过大，透视图会产生变形。

（14）地平线HL（Horizon Line）：平原上看到的天空与地面的交界线，投影在画面上与视平线重合。

（15）原线：空间景物上与画面平行的直线段。其透视保持原状，不消失。

（16）变线：空间景物上与画面不平行的直线段。其透视方向发生改变，逐渐消失。

（17）灭点（消点、消失点）VP（V）（Vanishing Point）：不平行于画面的直线（变线）无限远的投影点，画面上体现变线消失方向的点，理论上把与空间景物上的变线平行的视线称为寻求消点的视线，寻求消点的视线与画面的相交点即为画面上变线的透视的消点。

（18）距点DP（Distance Point）：视平线上距视心等于视距长的点，即以视心为圆心，视距长为半径作视距圆，常用的是视距圆与视平线上的两个交点（是所有平行于地面、与画面成45°角的平行直线的灭点）。

（19）测点（量点、测量点）M（Measuring）：以灭点为圆心，以灭点到视点的距离为半径所作的圆与视平线的交点。

（20）天点AP（Above Horizontal Point）：在地平线以上的灭点。

（21）地点BP（Below Horizontal Point）：在地平线以下的灭点。

（22）视向VD（Vision Direction）：绘图时眼睛所看的方向，主要分平视、非平视（仰视、俯视）。

3.3 透视的规律特征

3.3.1 关于视向

视向是绘图者观察的方向，决定着透视图的表现形式。一般一幅图有一个视向，需要构图前进行视点位置以及视向的确定。其具体特征如表3-2所示。

表3-2 视向特征列表

视向	相同特征	差异特征		
平视	画面与中心视线（视轴）垂直	画面与物体竖向方向平行；画面与基面垂直	地平线与视平线重合	视心在地平线位置上
俯视	画面与中心视线（视轴）垂直	画面与物体竖向方向倾斜；画面与基面倾斜	地平线与视平线分离	视心在地平线下方
仰视				视心在地平线上方

3.3.2 基本术语的相关问题

透视图上视心的位置亦代表视点的位置，其具体的位置可以居中、偏左、偏右，这要参考构图的具体形式，也视要描绘的空间形式而定。以平行透视为例，不同视心的位置描绘的空间表现也有差异，要根据具体情况选定位置来表现：视心居中，空间表现较平均（图3-4）；视心偏左，主要表现右侧的空间内容（图3-5）；视心偏右，主要表现左侧的空间内容（图3-6）。

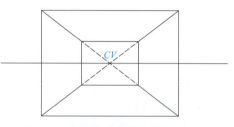

图3-4 平行透视空间图（视心居中）

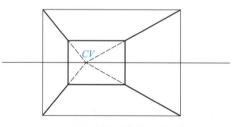

图3-5 平行透视空间图（视心偏左）

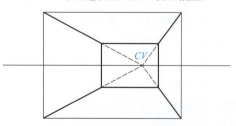

图3-6 平行透视空间图（视心偏右）

3.3.3 基本法则及规律

通过研究空间景物中直线段的透视法则及规律，可以直观地表现透视的基本法则及规律，即可以通过研究原线、变线的特征规律来确定透视的基本法则及规律，具体如表3-3所示。

表3-3 空间景物中直线段的透视法则及规律

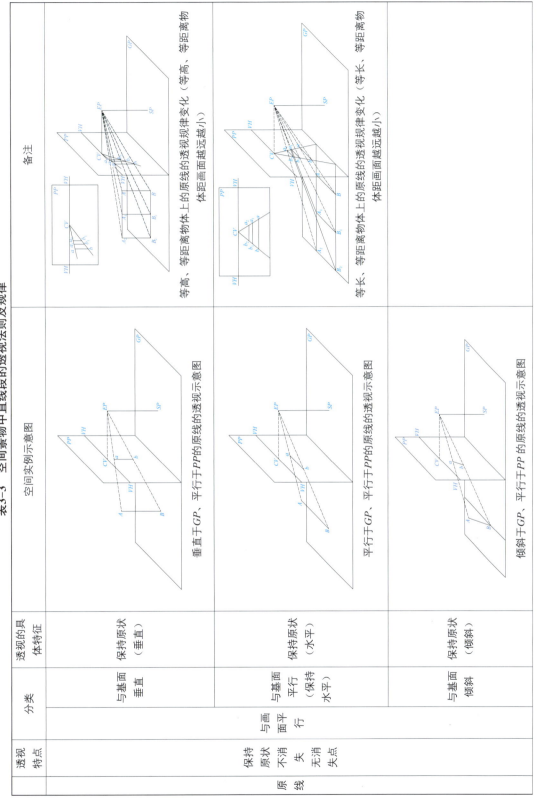

续表

透视特点	分类		透视的具体特征	空间实例示意图	备注
变线 消失 有消失点	与基面平行	与画面垂直	消失点在视心点	平行于GP、垂直于PP的变线的透视示意图	互相平行的线有共同的消失点 平行于GP、垂直于PP的一组变线的透视规律变化
		与画面成45°角	消失点在距点	平行于GP、与PP成45°角的变线的透视示意图	
		与画面成其他角度	消失点在视平线上（除视心点、距点外）	平行于GP、与PP成α角度的变线的透视示意图	

续表

透视特点	分类	透视的具体特征	空间实例示意图	备注
消失变线有消失点 与基面倾斜	近高远低	消失点在地平线下方（地点）	倾斜于GP、近高远低的变线的透视示意图	消失点在过视心点的垂线上
	近低远高	消失点在地平线上方（天点）	倾斜于GP、近低远高的变线的透视示意图	

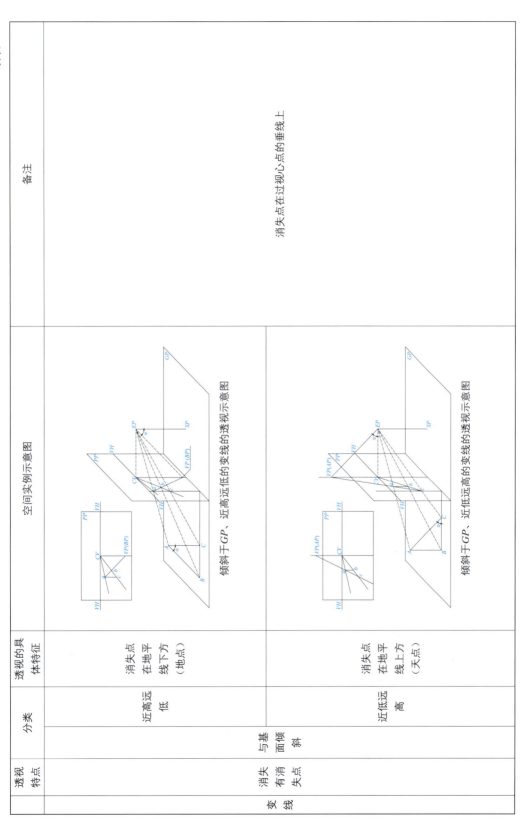

综上，透视图上的线具有消失的特征，相同尺寸的空间景物会表现出尺寸的差别，具有一定的规律性。

（1）相同尺寸的空间景物，会表现出近大远小、近宽远窄、近疏远密的特征。

（2）原线（与画面平行的直线段）的透视仍然保持原状，互相平行的原线在透视图中仍然平行，并且原线的分段比例仍保持原比例，不发生变化。

（3）变线（与画面相交的直线段）的透视方向发生变化，互相平行的变线具有共同的消失点，如果变线与基面平行，则消失点在视平线（地平线）上，如果变线与基面成不同角度，则消失点在地平线上方（天点）或者下方（地点）。

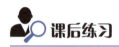

课后练习

透过玻璃（或任一透明平面）观察空间景物，固定视点，闭上一只眼，把另一只眼观察到的景物轮廓勾画在平铺于玻璃的纸面上，分析透视图显示出的透视现象，对照透视术语及透视特征进行深入理解。

第4章　投影基础知识

■ **本章重点**
1. 投影的定义
2. 投影的分类
3. 三面正投影图的特征

4.1　投影的定义与分类

4.1.1　投影的定义

在光源的照射下，物体往往会在平面上形成影子，反映出物体一定的轮廓，人们可以据此推断物体的形态特征。在绘图时，根据影子的形成原理，学者研究出一定的方法来表现空间中物体的形态：通过几何形体上点的投影线与投影面相交，得到的交点就是物体上的点在平面上的投影（图4-1）。这种利用投影表现物体的形体特征的方法，叫作投影法。投影法是学者根据光线照射物体产生影子的原理，分析影子与物体的几何关系，从而研究出的科学绘制图形的方法。西方较早研究投影法的著作是18世纪法国学者加斯帕尔·蒙日发表的《画法几何学》，但是，比之更早的著作是我国宋代李诫的《营造法式》中利用正投影、斜投影和中心投影绘制的建筑图样。

投影的形成需要几个构成要素：投影中心（发出投射线）、投影线、物体、承影面（投影面）（图4-1），缺一不可，构成要素的位置、相互关系的差别都会导致最终投影的不同。

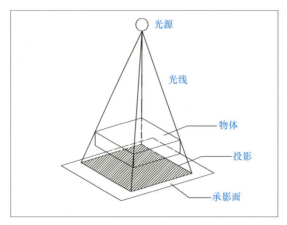

图4-1　投影形成过程示意图

4.1.2 投影的分类

根据投影线的位置关系，可以将投影分为中心投影和平行投影。其中，中心投影具有一个投影中心，有限远，投影中心发出的投射线是聚集的，类似于人眼发出的视线，透视图就属于此类投影（图4-2）；平行投影的投影中心无限远，因此投影中心发出的投射线近似于平行（图4-3），此类投影得到的图形基本可以真实反映实际物体的尺寸、比例，"三视图"即属于此类投影。根据投影线的方向特点，可以将投影分得再具体些，如表4-1所示。

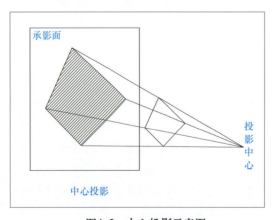

图4-2　中心投影示意图

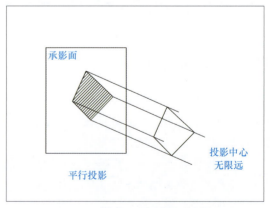

图4-3　平行投影示意图

表4-1　投影分类特征

投影类别	具体类别	构成要素位置特征	常用图		图形特征
平行投影	正投影	投影线互相平行 投影线垂直于投影面	三面正投影图（三视图）	在4.2中讲述	作出的图形抽象 能准确反映物体的尺寸和形体比例
			轴测正投影空间示意图（正轴测图）	能同时反映物体长、宽、高三个方向的表面形状，具有立体感 不完全符合视觉规律 度量性差，一般只作为直观的辅助图样	
	斜投影	投影线互相平行 投影线倾斜于投影面	**轴测斜投影空间示意图（斜轴测图）**		
中心投影	透视图	投影线聚集于一点	平行透视	分别在第5章、第6章、第8章中讲述	作出的图形真实 无法准确反映物体的尺寸和准确形状
			成角透视		
			倾斜透视		

4.2 三面正投影图

4.2.1 正投影的基本特征

根据空间中线、面与承影面的位置特征，可以发现正投影具有的基本特征是与承影面平行的直线段、平面的投影可以反映实际尺寸，得到的投影图尺寸与物体相等（图4-4）；与承影面成倾斜角度的直线段、平面的投影不能反映实际尺寸，得到的投影图尺寸随着倾斜角度的增大而有减小的趋势，但等分点及等分比例依然不变（图4-5）；如果直线段、平面与承影面垂直，则它们的投影会聚集成一点、一直线段（图4-6）。

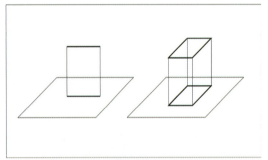

图4-4 空间中直线段、平面与承影面平行

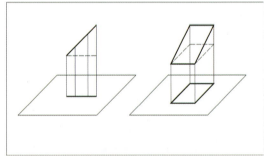

图4-5 空间中直线段、平面与承影面倾斜

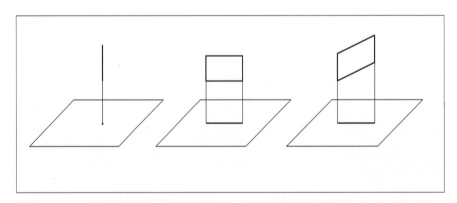

图4-6 空间中直线段、平面与承影面垂直

由上述可知，物体形状可以用正投影图来表示，所需要的承影面越多，越能清晰表达出物体的形态。

4.2.2 三面正投影图的形成及特征

运用正投影，物体向承影面投影会得到反映物体形态的图形即视图。一般形体简单的物体可以用两个视图表示清楚，如圆球，但结构复杂些的物体无法准确、肯定地用两个视图表达出形状及结构，往往选择三个视图进行表现研究，因此，三面正投影图是正投影中最常用的投影图。

三面正投影图中存在三个相互垂直的承影面：V面，垂直于地面，正立投影面（正面），在V面上产生的投影叫作主视图；H面，平行于地面，水平投影面（水平面），在H面上产生的投影叫作俯视图；W面，侧立投影面（侧面），在W面上产生的投影叫作左视图（图4-7）。我们常常称这三个投影为"三视图"。

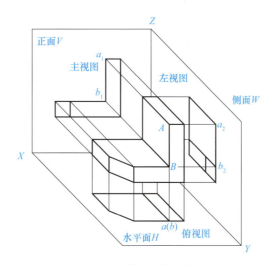

图4-7 三视图空间示意图

根据三视图的形成过程及正投影的基本特征，可知在三面正投影图的投影体系中存在着一定的规律原则：如图4-8所示，V面与H面相交形成的线命名为OX投影轴，此投影轴方向上的尺寸定为长，H面与W面相交形成的线命名为OY投影轴，此投影轴方向上的尺寸定为宽，V面与W面相交形成的线命名为OZ投影轴，此投影轴方向上的尺寸定为高，O为原点。根据图中所示的各视图之间的联系特征，可以得出"三等原则"。

（1）主视图与俯视图长度对正相等——长对正。
（2）主视图与左视图高度平齐相等——高平齐。
（3）俯视图与左视图宽度相等——宽相等。

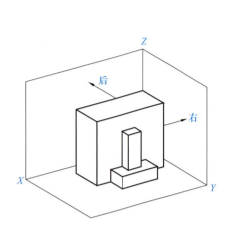 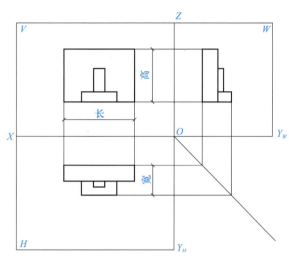

图4-8 三视图"三等原则"空间示意图

思考三面正投影图与透视图的关系,熟记投影图的特征。

第5章 设计中的平行透视

■ **本章重点**
1. 平行透视的形成
2. 平行透视的空间构图特征表现
3. 平行透视绘图的应用

5.1 平行透视设计表现概述

设计不同于绘画艺术，是需要在实际中实现应用的，不仅要表达个性特色，而且更要注重功能性，这需要借助设计语言及设计图纸来表达，设计透视图即可凭其直观表达设计意图的特点帮助完成表达交流过程，帮助设计师在二维平面快速建立具有相对立体感及真实感的空间，它以最快的语言向客户充分说明设计师的设计意图（图5-1），椅子的侧视图设计完成后，可以通过平行透视快速表现出椅子的立体感，在二维的空间中建立三维空间的效果，直观传递设计思想；设计者利用平行透视可以直观表现室内空间的设计构成，表达设计者的预想（图5-2）。

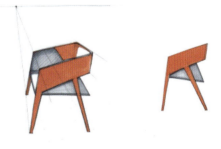

图5-1 椅子的设计图

图5-2 室内设计透视图（室内设计师孙威 作品）

5.1.1 平行透视的形成

人们在日常生活中接触到的物体，如建筑、空间、家具、汽车等，无论它们的形状结构多么复杂，都可以归纳在一个或数个正平行六面体内（方形景物）。那么，在什么情况下能够产生平行透视呢？平视的景物空间中，方形景物的一组面与透视画面（透明平面）构成平行关系时的透视，即称平行透视（图5-3、图5-4）。从图中可以看到，符合平行透视状态的方形物体有一组变线（消失点与视心点重合），两组原线（平行于画面和基面的一组水平线、平行于画面但垂直于基面的一组垂线，不产生消失点），因此具有一个消失点（灭点），并且此消失点与视心点重合，由此，平行透视还可以称为一点透视。

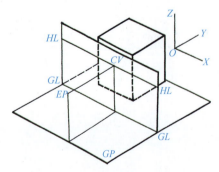

图5-3 平行透视空间示意图

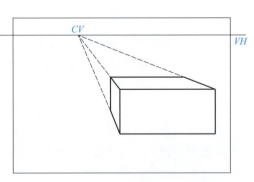

图5-4 方体的平行透视图

5.1.2 平行透视的绘图表现

1. 平行透视中原线与变线的绘图表现

在平行透视中，同一位置的原线可以互相比较长度，不同位置的原线可使用缩尺法进行测量。缩尺法是用平行变线消失于消线上而在平行变线间测得物体高度的方法。缩尺法作图的步骤如下。

（1）如图5-5所示，在画面上把首先确定的物体高度（原线）定为基本高度，将此位置的高度原线底端A与所在同一放置面的另一位置点B（将要确定的另一物体原线高度底端）相连，并将此变线延至放置面消线上，与消线的交点为缩尺的底变线消点。

（2）将与底变线实际平行（图中因产生透视交于消失点）的缩尺顶变线通过已定物高原线的顶端画出，消失于同一消点。

（3）两条平行变线间的高度均与已确定的物高原线相等，那么从B点竖直向上画原线，交于顶变线，即B点物高等于A点物高，同理，若从C、D两点画与物高等高的原线，只需水平连向变线，再竖直起高与顶变线相交，即为C、D两点的高。

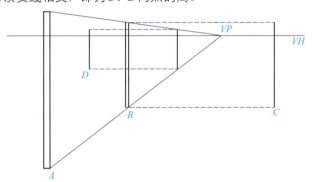

图5-5　缩尺法作图

对于变线的绘图表现，可以运用如下方法。

以ABCD正方形的透视画法（可以利用对角线的透视来找到）举例，AB为水平原线，透视方向保持原状。分别从AB两点连向视心点，得到AD和BC的透视线，从A点连向距点DP，这条线与从B点连向视心点的线相交，得到C点的透视，最终绘制出ABCD的透视（图5-6、图5-7）。

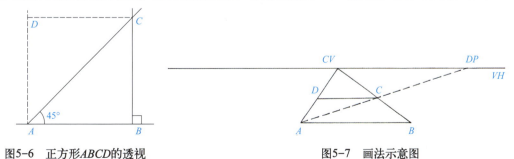

图5-6　正方形ABCD的透视　　　　　　图5-7　画法示意图

利用距点作辅助点，可以方便地表现出空间中不同位置的方体的平行透视，如图5-8所示，空间中不同位置等大方体的透视表现出一定的规律性，以视平线、中间垂线为分界，特定位置的方体所能表现的面有所差别，如穿过视平线的方体，其平行透视无法表现出顶面和底面，只能表现出一个侧面，具体看方体与视心点的位置关系，位于视心点左侧，则只能表现出右侧面，位于视心点右侧，则只能表现出左侧面。

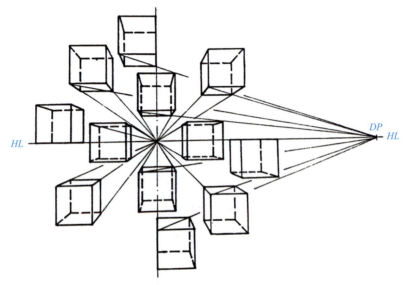

图5-8　等大的方体在空间中不同位置的平行透视图

2．视域

在平行透视实际作图中，对距点的位置是有要求的。距点反映了视距的距离，而视距又与视角相连，若视角大于60°角，那么画面超出正常视域范围（图5-9、图5-10），画面出现变形、模糊。只有当距点在视心点到画框最远点的1.5倍距离以外时，才能确保整个取景构图是在正常视域范围内（图5-11）。

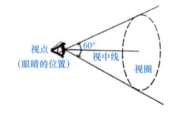

图5-9　正常视域范围处于60°视锥

图5-10　超出正常视域圆，物体发生变形

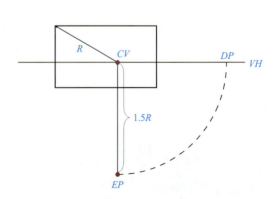

图5-11　如何确定距点能保持在正常视域范围内

3．辅助的表现方法

辅助的表现方法有以下几种。

（1）二等分分割法。矩形ABCD产生平行透视，如何等分？

原线的透视分割保持不变，可直接等分。变线的透视分割比例发生变化，不能直接等分。如图5-12所示，矩形ABCD作两条对角线，两条对角线的交点作一条水平线，即把变线等分。同理，可以把矩形4等分、16等分。

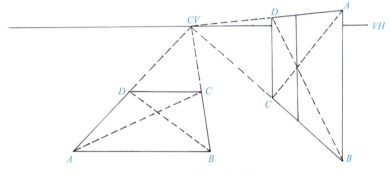

图5-12　矩形等分示意图

（2）延展法。将矩形ABCD等大小向前延展，可采取对角线、中线方式。将原线AB平分，找到中点M，由M连向视心点，交CD于M_1，再过A点连向M_1并延长交变线BC的延长线于E，则得到与BC相等的CE的透视线。同理，可重复延长，使ABCD等大小地向前延展（图5-13）。

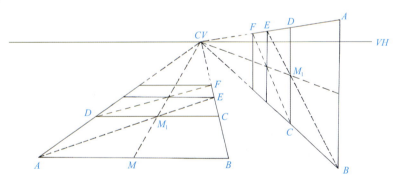

图5-13　利用中点找到等长变线的透视线示意图

（3）三等分分割法。如何将矩形ABCD的变线三等分？

如图5-14所示，先将原线AB三等分，从分割点连向视心点，得到与变线AD平行的等分线的透视线，过A点作对角线，与等分线的透视线相交于E、F两点，过E、F作垂线，两条垂线即把变线AD、BC三等分。

（4）不等间距分割法（辅助灭点法）。等分分割法是以平分间距表现的，但在实际应用中多以不对称、不相等的间距出现，如室内门窗的大小间距都不同，因此需要利用辅助线。

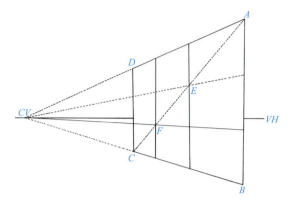

图5-14 变线三等分示意图

举例：将AD进行任意长的比例分割。如图5-15所示，从A点作水平线AE，在AE水平线上按比例要求分割，从E点向D点相连并延长，与地平线相交，得到交点作为辅助灭点VP，把AE线段上的分割点分别连向辅助灭点VP，与AD相交于G、F点，过G、F作垂直原线，即把AD按所要求比例分割。

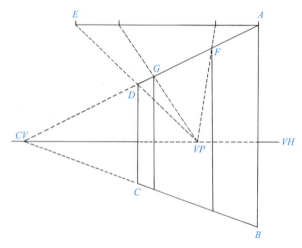

图5-15 非等比例透视绘图示意图

5.2 空间设计中的平行透视表现

平行透视的应用范围非常广泛，因为只有一个消失点，比较容易把握，而且画面也有较强的进深感，因此很适合表现庄重对称的主体空间设计。图5-16用平行透视表现的室内空间丰富、说明性强。图5-17是运用平行透视表现稳定、平衡及庄重宏大的室外空间设计。

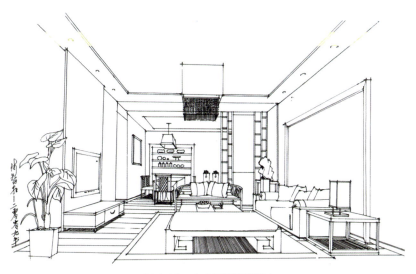

图5-16 室内平行透视图

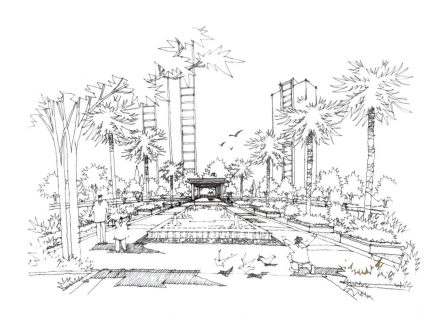

图5-17 室外平行透视图

5.2.1 平行透视空间构图的特征表现

在绘制空间平行透视效果图时,需要注意:视平线位置的选择,灭点位置的选择,测点(距点)位置的选择,真高线的确定。

1. 视平线位置的选择

视平线的高度决定了整个画面的构图效果与透视关系。根据设计方案想要表达的内容进行

整体考虑，同时结合设计空间的高度及空间造型的尺度特点进行综合考量，才能将视平线设置在合适的位置，对于着重想要表达的空间界面可以通过改变视平线的位置来达到目的。

如图5-18（a）所示，当视平线处在画面中心偏上的位置时，会产生一种人站在高处观看的效果（即视高偏高），整个空间中地面所占面积较大（适用于重点表现地面的空间景物时的情况），天花的面积较小，因此，对于想要着重表达地面细节设计及物品的空间来说，在绘制效果图时可以将视平线位置选择在画面中心偏上。对于很多初学透视的人来说，地面的表达要难于天花，因此为了降低绘图难度，不建议将视平线定得过高，以做到扬长避短。

如图5-18（b）所示，当视平线处在画面中心左右的位置时，整个空间界面的分配比较平均，地面与天花的面积均等，画面构图很好把控。虽然构图平衡，但是画面看上去过于平均，缺乏活力，比较呆板。

如图5-18（c）所示，当视平线处在画面中心偏下的位置时，整个空间中天花所占面积较大，地面的面积较小。因为视平线变低，整个画面会产生一种人蹲在地面观看的效果，此时天花成为重点表达的界面，对于想要着重表达天花造型及天花上灯具的室内空间，或者想要避免过多表达地面时，在绘图时可以将视平线位置选择在画面中心偏下。

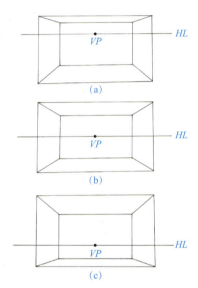

图5-18 视平线在画面中高低位置不同时

总之，绘图者可以通过变化视平线位置调整适合表达需要的构图。

2. 灭点位置的选择

平行透视最大的特点是视点、心点和灭点三点合一，即图纸上视心点的位置即灭点的位置，也反映了观察者的视点位置，绘制变线的透视非常简便、快捷。而灭点位置的选择对于绘制空间平行透视效果图有很大的影响，既表达了画面观察者所处的左右位置，也表现出了空间的侧面位置。

如图5-19（a）所示，当灭点处于视平线上偏左位置时，画面中左侧面明显小于右侧面，此时右侧面所能表达的内容更多。

如图5-19（b）所示，当灭点处于视平线相对正中的位置时，画面中左右两侧面面积大小几乎相同，所能表达的内容相同，画面构图平衡稳定，非常适合表达庄重、对称进深感深的空间，但也因为构图过于稳定而显得缺乏活力。

如图5-19（c）所示，当灭点处于视平线偏右位置时，画面中左侧面明显大于右侧面，此时左侧面所能表达的内容更多。

总之，绘图者可以通过改变视平线上灭点左右的位置来确定想要重点表达的侧面，但需要注意的是，灭点的位置最好不要超过画面中心1/3的范围，一旦超出，画面的视觉稳定性就会变差，比例失调。

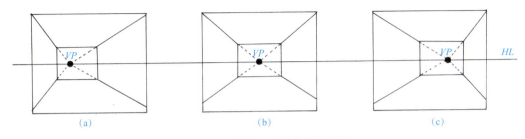

图5-19 灭点在画面中位置不同时

3．测点（距点）位置的选择

在空间平行透视图的绘制中，测点与距点是重合的（平行透视中视心与灭点重合，具体见第3章3.2节透视相关术语部分），是帮助绘图者建立尺度相对真实准确的空间框架的辅助点。但是在绘图时，由于纸面尺度的限制以及无法确定观察者的确切位置，测点位置的选择无法按照其概念中所说的方式来确定，往往需要人为确定一个最佳范围。

如图5-20所示，当我们不改变灭点位置时，在其他条件均不变的情况下仅改变测点的位置，便可以得到无数个不同视觉感受的空间，由此可以发现测点的位置不同会影响空间尺度的真实性。那么，如何确定空间尺度相对合理准确的测点位置呢？主要有以下两点。

（1）灭点可以在视平线中间1/3范围内任意选定，测点M固定在空间界面外线与视平线的垂直交叉点上［图5-20（c）］。

（2）当灭点在视平线上任意选取后，必然在所绘场景中产生大小不同的两个界面，其测点M在大的界面方向上设定较好。

（注：本方法来自裴爱群作图法）

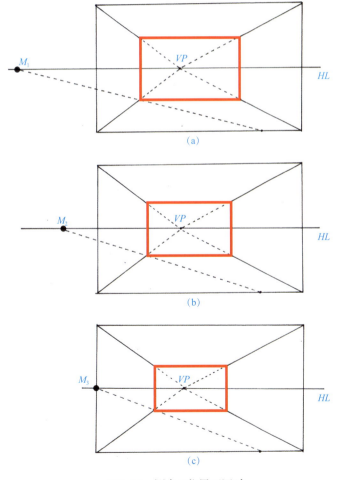

图5-20 测点M位置不同时

4. 真高线的确定

真高线是在透视图中能反映物体的真实高度的尺寸线。在绘制空间平行透视效果图时，应用真高线可以快速准确地作图。通常来说，在"从内向外"绘制透视图时，空间最内立面棱线的高度即画面中真高线的尺度，绘图者可以内立面的高度为基准来量取绘制空间中其他造型的高度。而在"从外向内"绘制透视图时，画面最外立面棱线的高度即画面中真高线的尺度。

注：对透视原理及空间尺度掌握非常熟练的绘图者，不一定非要借助真高线来确定图中造型的高度，但对于初学者来说却是准确绘制空间尺度的基石，因此初学者必须熟练掌握。

5.2.2 平行透视空间的建立

1. 由内向外建立平行透视空间

在建立平行透视空间时，"由内向外"的绘图方法是最为便捷及常见的。

案例：建立一个宽4 m、深3 m、高3 m的平行透视空间，利用测点来确定空间的进深尺度。其步骤分解为：

（1）根据方案设计内容和画面需要进行整体构图考量，在纸面上确定地平线（视平线）HL及灭点VP的具体位置。同样按照设计要求确定内立面（主立面）的高宽比例为3∶4，画出内立面$abcd$，在内立面上作出适当的等分点1、2、3，通过灭点VP分别连接内墙线上的四个点a、b、c、d并延长，初步建立空间轮廓［图5-21（a）］。

（2）在ab的延长线上作适当的等分点d_1、d_2、d_3，其中每个等分点的选取比例与内立面的宽度比例相同。按照之前讲解的测点位置选择方式确定测点M，通过测点M分别和d_1、d_2、d_3相连并延长，交$VP-a$的延长线于d'_1、d'_2、d'_3，此时，该空间的进深已经确定［图5-21（b）］。

（3）分别通过d'_1、d'_2、d'_3作与ab、ad的平行线，再确定其在其他界面上的透视等分点［图5-21（c）］。

（4）由灭点VP过各个等分点作天花与地面分割的基准线，空间骨架由此确立，等大地格也划分出来了［图5-21（d）］。

注：1）绘图者需要根据空间大小及纸面大小来确定比例，从而确定内立面（主立面）在纸面上的尺度关系。

2）垂线ad、bc为真高线（净高线——空间地面到天花下沿的垂直距离），空间所有高度都在ad和bc线上量取。

3）画面中绘制出的每一个格子的大小为1 m×1 m。

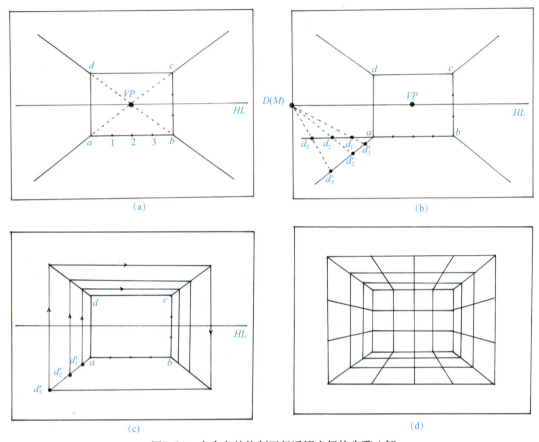

图5-21　由内向外绘制平行透视空间的步骤分解

2. 由外向内建立平行透视空间

案例：建立一个宽5 m、深4 m、高3 m的平行透视空间，如图5-22所示。其步骤分解为：

（1）根据方案设计内容和画面需要进行整体构图考量，在纸面上确定地平线（视平线）HL及灭点VP的具体位置。同样按照设计要求确定外立面的高宽比例为3∶5，画出外立面abcd，通过灭点VP分别与a、b、c、d四点相连，在外立面边线ab上作出适当的等分点1、2、3、4。

（2）确定测点M，通过测点M分别与等分点1、2、3、4相连，交VP-a于1′、2′、3′、4′。

（3）通过1′、2′、3′、4′点分别作与ab、bc的平行线，再确定其在其他界面上的透视等分点。

（4）由灭点VP过各个等分点作天花与地面分割的基准线，空间骨架由此确立，等大地格也划分出来了。

小结：

作图前需要主观考虑和确定的因素：

（1）作图比例。

（2）立面大小及位置。

(3)心点CV及灭点VP的位置。

(4)测点和距点位置的确定。

绘图时要注意的问题：

(1)根据构图需要确定地平线（视平线）HL的位置，之后确定灭点VP位置（在视平线中间1/3范围内任意选定）。

(2)画出内立面（或外立面）位置，不宜过大，比例尺度把握要准确（初学者可以根据自己设定的比例尺去画，例如1∶100，1 cm相当于1 m）。

(3)完成空间轮廓线后，根据地面格线绘制出空间景物投影。

(4)在空间景物投影位置的基础之上起高度，完善细节。

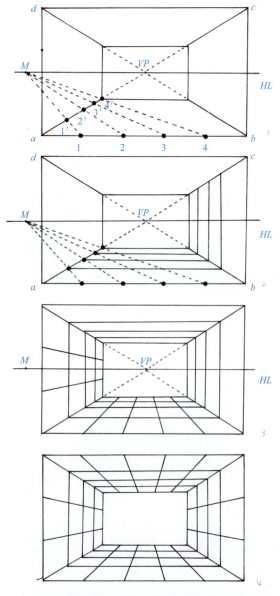

图5-22　由外向内绘制平行透视空间的步骤分解

3. 绘图练习

根据所学的平行透视规律及绘图方法，临摹图5-23，要求比例接近，透视准确，线条清晰。

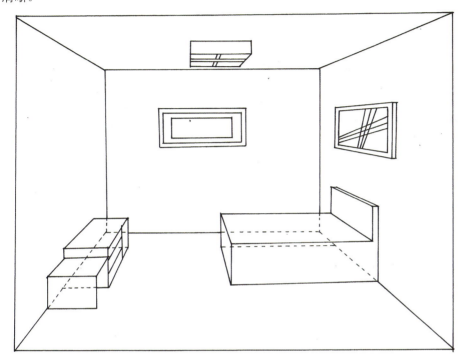

图5-23 室内平行透视图

5.3 平行透视在室内空间设计中的应用

5.3.1 案例解析

如何通过给定具体尺寸关系的室内平面图及立面图来绘制尺度准确的室内空间平行透视效果图？

图5-24为一个室内空间的平面图及立面图。在绘制透视图之前，要确定以下内容：确定作图的基本比例尺度关系，确定内墙的位置及大小，确定灭点VP及地平线（视平线）HL的位置。

其步骤分解如图5-25所示。

（1）根据方案设计内容和画面需要进行整体构图考量，在纸面上确定地平线（视平线）HL及灭点VP的具体位置。视平线位置尽量保持在画面的中部，不要太偏上或太偏下，灭点位置

尽量选择在纸面中间1/3的位置，超出会使画面构图比例失调，缺乏平衡。按照平面图中给定的尺寸比例确定比例尺。为了防止画面过于呆板，内墙位置最好不要在画纸正中央，可以稍偏左或稍偏右，在平面图方案中，右侧墙面家具较多，因此，需要绘图者在透视图中多表现右侧墙面，因此，灭点及内墙定在画面中央偏左的位置为好。

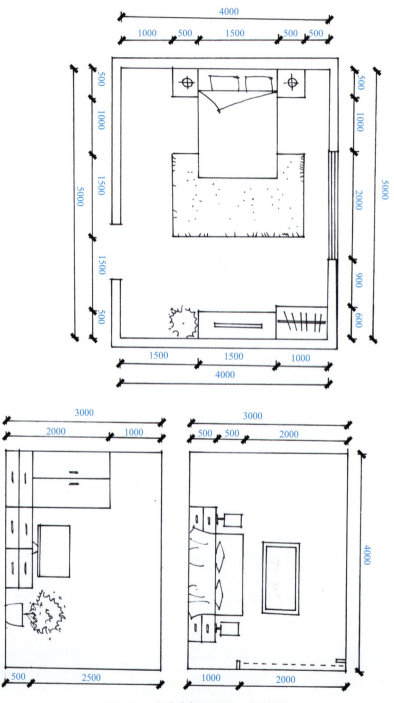

图5-24　室内空间平面图、立面图

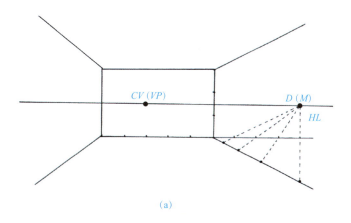

(a)

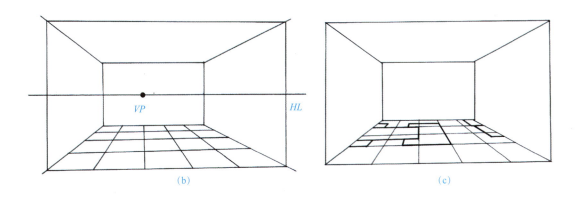

图5-25 室内空间平行透视的应用画法步骤分解

（2）在视平线、灭点及内墙位置确定之后，通过灭点分别连接内墙的四角后作延长线，构建出空间的基本框架。之后通过内墙最下端的直线向"大"的界面作延长线，依据由内向外建立室内空间平行透视的方法通过辅助线绘制出等大地格（注：宽的界面——确定灭点的位置后，除非灭点处于画面视平线的正中央位置，其余情况下，通过灭点作过视平线的垂线，一定会将画面分成大小不等的两个界面，作辅助线的时候，通常会向大的界面延伸）。

（3）根据平面图中给定的家具比例尺寸，在地格中绘制出家具在地面上的投影。只有家具底面投影的尺度关系绘制正确，整个画面才能看上去更加真实可信。绘图者可以根据内墙线中最下端的水平线量取家具的宽度，也可以直接通过地格来计算出家具的宽度。

（4）通过内墙线（即整个画面中的真高线）量取家具的高度比例，之后通过与灭点VP的连接绘制出家具的透视高度。

（5）整理画面，丰富物体细节，完成透视图。

5.3.2 绘图练习

根据所学的平行透视规律及绘图方法，临摹图5-26、图5-27，要求比例接近，透视准确，线条清晰。

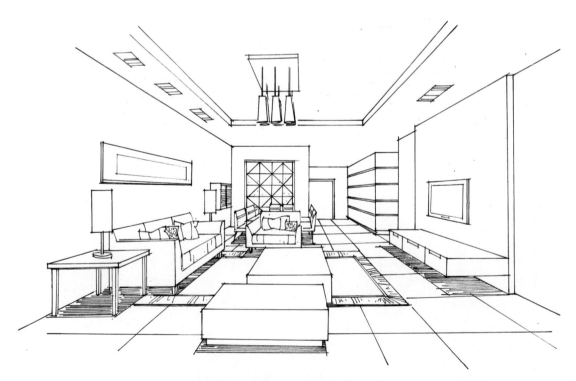

图5-26　室内平行透视绘图训练一

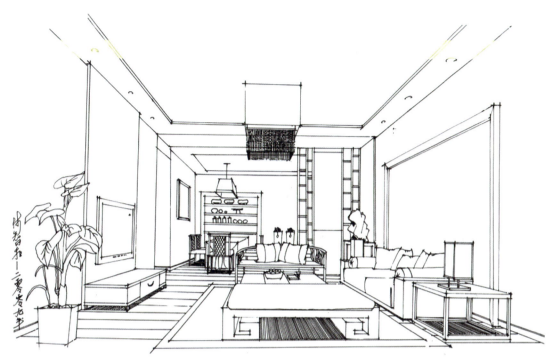

图5-27 室内平行透视绘图训练二

5.4 平行透视在室外景观空间设计中的应用

5.4.1 案例解析

表现室外景观空间的平行透视时,需要注意空间尺度的选择,除了空间的灭点位置、视平线、距点等选择要注意的问题外,还要注意,视高的确定一般是以几人高来作为整个空间表现的比例参照,更多情况下,为了符合人的视觉规律,中等尺度空间表现更多的是选取1人高(1.5~1.7 m)作为视高,即地面到视平线的高度确立,如果是大尺度空间或者表现儿童视高或者特殊表现地面上的景物构成,则要根据其尺度及空间表现景物的重要性来决定视高抬高或降低。

案例步骤分解如下所述。

(1)确定好视平线、视心点,过视心点作垂线,确定距点,如图5-28(a)、图5-28(b)所示。

(2)利用距点确定地面格线,注意比例尺度,要控制在正常视域范围内,因此选择先确定离观者最近的地面格线,位置大概选择在距点与视点(旋转到画面上的视点)连线中间处,确

定好视高为1人高（1.6m左右），如图5-28（c）、图5-28（d）所示。

（3）根据比例，确定廊架，注意视高，选择1人视高，画出人的位置作比例参照，如图5-28（e）所示。

（4）补全廊架，画出花池，并画出周边植物和背景植物，如图5-28（f）、图5-28（g）所示。

（5）整理透视图，如图5-28（h）所示。

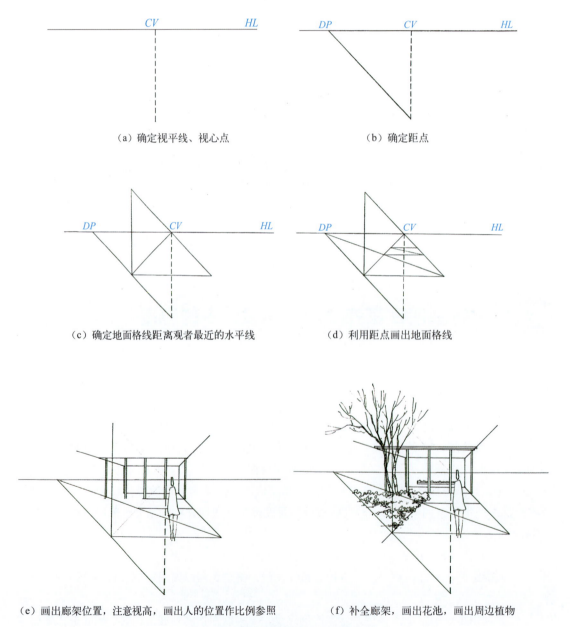

(a) 确定视平线、视心点　　　　　　(b) 确定距点

(c) 确定地面格线距离观者最近的水平线　　(d) 利用距点画出地面格线

(e) 画出廊架位置，注意视高，画出人的位置作比例参照　　(f) 补全廊架，画出花池，画出周边植物

图5-28　室外景观空间平行透视应用

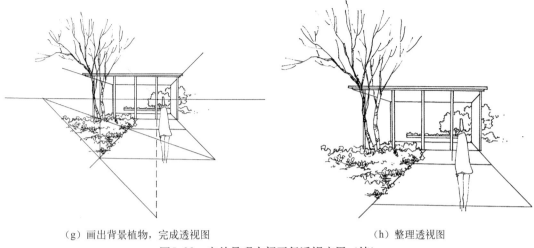

(g)画出背景植物,完成透视图　　　　　　　　(h)整理透视图

图5-28　室外景观空间平行透视应用(续)

5.4.2　绘图练习

根据所学的平行透视规律及绘图方法,临摹图5-29、图5-30,要求比例接近,透视准确,线条清晰。

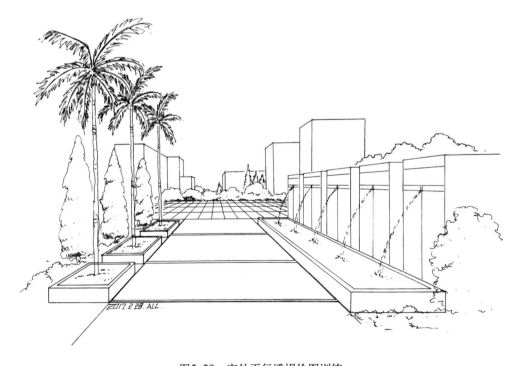

图5-29　室外平行透视绘图训练一

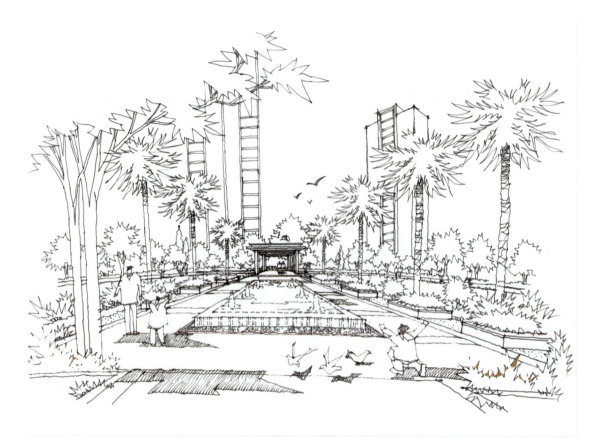

图5-30　室外平行透视绘图训练二

5.5 平行透视在产品设计中的应用

当设计一款汽车时，如果车的侧面或正面与画面平行，便可以运用平行透视规律和特征进行绘图表现。假设观者站在车的侧面，视点比车高，这意味着可以看到这个侧面和顶面。

（1）画出视平线VH、基线GL、视心CV，确定车的侧面长度、高度、车窗尺寸，如图5-31所示。

（2）选取侧面关键点，连接视心CV。同理，将挡风玻璃底部、顶部的几个点连向视心CV，对其他关键点重复这个步骤。确定汽车后边缘线，选取一个点作出与前边缘线平行的线，交于透视线，确定汽车的宽度。此时汽车已经有了立体感，如图5-32所示，因为变线发生透视变化，要注意比例选取。

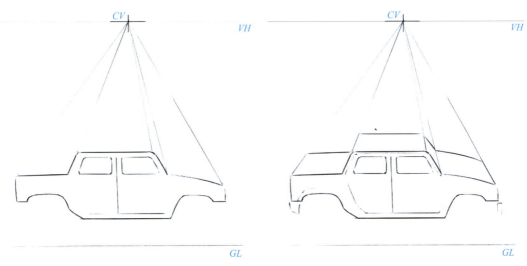

图5-31 确定汽车的侧面及主要辅助点　　　　图5-32 确定车的宽度

（3）确定车轮位置，圆产生透视，变形为椭圆，如图5-33所示。

（4）增加车身细节，注意：每条与车身宽度平行的线都要汇聚于视心CV，如图5-34所示。

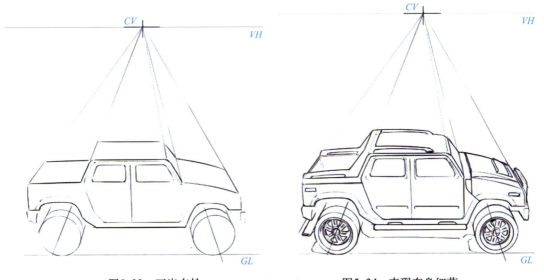

图5-33 画出车轮　　　　图5-34 表现车身细节

课后练习

根据所学的平行透视规律及绘图方法，找到现实生活中的一处空间，画出其平行透视图，要求比例正确、透视正确、线条清晰。

第6章　设计中的成角透视

本章重点

1. 成角透视的形成
2. 成角透视的空间构图的特征表现
3. 成角透视空间的表现应用

6.1　成角透视设计表现概述

在设计过程中，设计师往往需要从多个角度表现设计对象，从而更全面地表达设计构思。在透视图表现中，平行透视图更多表现对称、庄重的空间，但有时表现的空间略显呆板（图6-1），因此需要更多的透视类别来表现复杂变化的设计效果，其中成角透视表现的设计作品灵活生动、动感强（图6-2）。成角透视还可以充分表现出设计者塑造丰富变化的空间层次的设计意图（图6-3）。因此，成角透视因其突出的表现效果成为实际设计中被应用最多的透视形式之一。

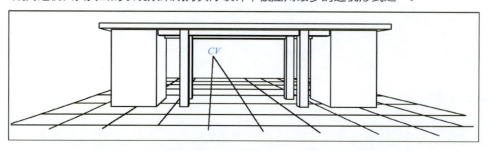

图6-1　平行透视表现的建筑及空间端正感强，但略显呆板

图6-2 成角透视表现的椅子设计灵活生动、动感强

图6-3 卢森堡Cessinger公园景观

6.1.1 成角透视的形成

在利用透视图表达设计时，对形体的理解应做到化繁为简，化难为易，无论多么复杂的形体，无非是简单形体的叠加、删减、拉伸等变化而来。绘制空间景物前可以先对其进行简化，判断其是更接近长方体、圆柱体还是球体等，从而掌握其透视特征。下面以方形景物为例来解释成角透视的概念：平视的景物空间中，方形景物的两组面与透视画面（透明平面）构成一定夹角关系时的透视，叫作成角透视，又称余角透视（两角之和为90°时，两角互为余角）。

以立方体为例，当立方体的两组立面与透视画面（透明平面）构成一定夹角关系时产生成角透视，只有直立的棱边平行于画面，因而是原线，透视线保持原状，并互相平行，没有灭点，只有近大远小的变化。另外两组棱边，都与画面斜交，它们的透视分别集中消失于视平线上视心点两侧的灭点上（图6-4）。由于成角透视有两个主向灭点，因此又叫作两点透视。

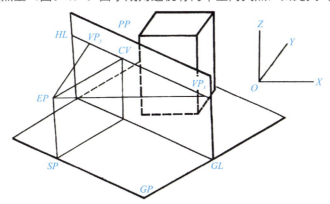
图6-4 成角透视空间示意图

如图6-5所示，在空间中不同位置的正方体的成角透视呈现出一定的规律特征，以视平线、中间垂线为分界，对于特定位置的正方体，观者所能观察到的面有差别，如，位于视平线上方、中垂线左侧的正方体，看不到顶面，能表现出两个侧面和底面，并且表现右侧面的面积要大于左侧面的面积。

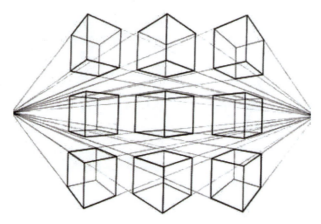

图6-5　等大的正方体在空间不同位置的成角透视图

6.1.2　成角透视的绘图表现

1. 确定灭点位置

根据人们一般的观景视距和方形物体相对画面的放置角度，成角透视可分为微动状态、一般状态和对等状态。

（1）微动状态：方形物体由平行透视略微转动，两竖立面对画面夹角一边大，一边小，两个余点一个距离视心点近，另一个在相反方向较远处。

（2）一般状态：方形物体两竖立面对画面夹角相仿，一边略大，一边略小，两个余点一个在距点以内，另一个在距点外不远处。

（3）对等状态：方形物体两竖立面与画面夹角相等，都是45°角，两个余点分别在左右距点上。

目点法（目点即为视点）寻求余点：在画面上寻求任何变线的余点位置，可从目点引一条平行于该变线的视线，视线在画面上的交点就是这条变线的灭点。如图6-6所示，画面后放置一水平方形面，求AB、AC两条变线的灭点位置。首先从目点作两条视线，视线分别平行于AB、AC，两条视线与画面相交，交于水平线上，所交点即左余点、右余点。为了便于观察，将空间立体图放置在一个平面上，以视平线为轴，以视心点到目点长为半径旋转面EP-VP_1-VP_2，将目点EP旋转至平面上，即画面下方的位置，展开后如图6-7所示。

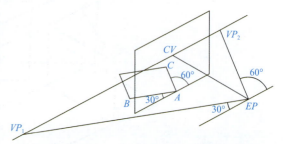

图6-6　成角透视空间中变线的灭点确定示意图

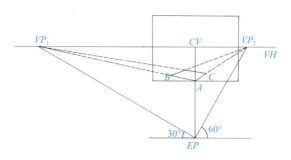

图6-7 画面上的变线成角透视表现

2．确定变线长度

在成角透视中通常采用测点方式求出变线长度，每一个灭点都有它的测点，用来测定交于这个灭点的变线长度。

如图6-8所示，测点确定好后，求与AB等长的变线长度，把A点向灭点连接，然后由B点和测点相连，和A点连向灭点的线段相交，得到AC即为与AB等长的变线的透视线，这就是通过测点确定变线长度的方法。

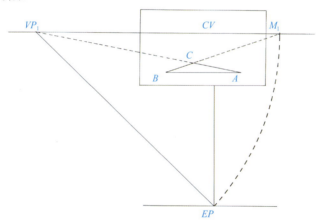

图6-8 确定变线的示例

注：向VP_1汇聚的变线用M_1测量其长度，向VP_2汇聚的变线用M_2测量其长度。

3．立方体的成角透视绘图表现

步骤分解：

（1）如图6-9所示，绘制地平线，确定视点位置、视距长度，从视点向左右两侧绘制两条斜线，斜线夹角呈90°，分别交地平线于消失点VP_1、VP_2，从A点位置画高（保持在

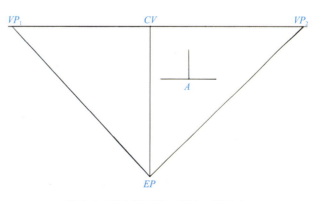

图6-9 确定视平线、灭点、视心点
（选择立方体底面靠近观者的一点A，并过A点作出水平辅助线）

正常视域范围内),分别向左右两侧画水平辅助线,长度与高相等。

(2)过A点的棱线(两个方向的变线)的透视可以通过连接A点与消失点VP_1、VP_2画出,分别连接辅助线端点与测点,与过A点的棱线的透视线相交,得到棱线的透视长度(向VP_1汇聚的透视线长度由M_1确定,向VP_2汇聚的透视线长度由M_2确定),确定好立方体底面边线的透视,如图6-10所示。

(3)分别从立方体底面边线的透视端点位置作垂线,与顶面的透视线相交,即可画出高线的透视线,再补全立方体的透视图(图6-11)。

注:A点位置的高度线与水平辅助线为同一面上的原线,可以互相比较长度,具有一致的比例,因此绘制长方体时,只需在A点位置确定高度线与左右辅助线的长度即可。

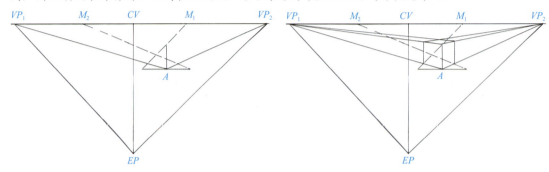

图6-10 利用测点确定底面边线的透视　　图6-11 完成立方体(正方体)的透视

6.2 空间设计中的成角透视表现

相对于平行透视表现的整齐、平展及稳定的空间效果,成角透视表达的空间更灵活,构图富于变化,常常运用成角透视表达丰富多变的空间设计效果。图6-12所示的客厅成角透视图灵活地展示了客厅的空间构成,图6-13利用成角透视特征表现出廊架的设计感,设计的空间具有丰富的动感,更吸引人。

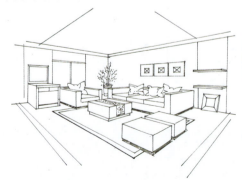

图6-12 客厅成角透视图　　图6-13 某绿地景观空间效果(学生作品　王萌萌　设计)

6.2.1 成角透视空间构图的特征表现

在绘制成角透视空间效果图时，需要注意：两个灭点之间的距离，测点位置的选择（双向加倍法），视高的确定。

1．两个灭点之间的距离

从成角透视的基本画法中可以得知，在绘制物体的成角透视时，两个灭点起到了至关重要的作用。当V_x与V_y过于接近时，物体的透视会发生严重变形，引起视觉上的失真。如图6-14所示，当视高不变的情况下，灭点距离越远则表明视距越大，因此表现的空间范围越大。

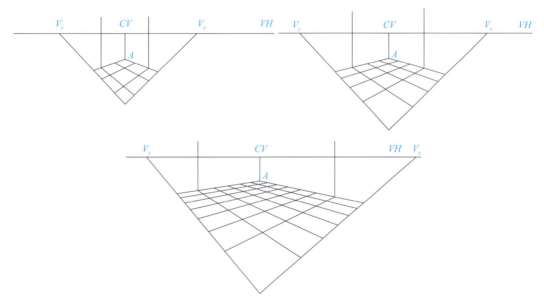

图6-14　视高相等的情况下，灭点距离变化情况示意图

那么，灭点之间的距离接近多少才能让画面的效果相对准确并更加接近实际空间呢？以室内空间为例，当两个灭点的距离接近或大于两倍房间墙面的尺寸时，其视觉效果最接近真实空间。

在实际绘图过程中，通常纸面尺度有限，如果两个灭点的距离较大，会出现一个消失点在画面外的情况，初学者较难掌握这种情况的绘图方法。因此，为了保证画面视觉效果的真实性，对于初学者来说可以将两个灭点固定在非常接近纸面边缘的位置，对于已经能够熟练掌握成角透视规律的绘图者来说，灭点也可以定在纸面之外。

2．测点位置的选择（双向加倍法）

成角透视的消失点有两个，测点也有两个。在绘制成角透视空间效果图时，由于纸面尺度的限制以及无法确定观察者的确切位置，测点位置的选择往往需要人为确定一个最佳范围。如图6-15所示，当不改变灭点位置，在其他条件均不变的情况下仅改变测点的位置时，便可以得到无数个不同视觉感受的空间，由此可以发现测点位置不同会影响空间尺度的真实性。那么，

如何确定尺度相对合理准确的测点位置呢？通常来说，可以借助双向加倍法达到目的。

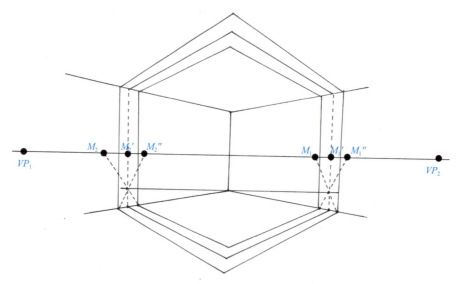

图6-15　测点M位置对成角透视画面大小的影响

双向加倍法是成角透视中常见的一种表现形式，可以重点表现空间中的主要造型墙面，但是并不能表现空间的全貌。如图6-16所示，首先根据图面大小和实际空间尺寸按比例确定出两侧面夹角线的高度（真高线），由角线基点向左右引出基线，并按相同的比例定出左右侧面宽度尺寸线段。

由左右侧面（可以理解为室内墙面）外端点向上作垂线交于视平线，得出两测点M_1、M_2。由墙角线到测点的距离分别加倍，得出两个灭点VP_1、VP_2。

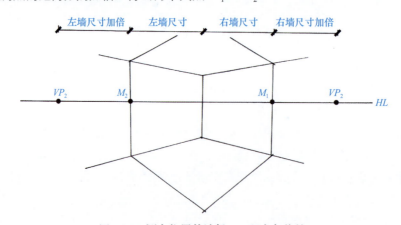

图6-16　测点位置的选择——双向加倍法

3. 视高的确定

在成角透视中，为了使透视画面的比例尺度更加准确，需要明确视平线相对于地平线的高度值，如图6-17所示，正常视高h在地面任意一点上的视高都是相等的，即$H_1=H_2=H_3=H_4=h$。

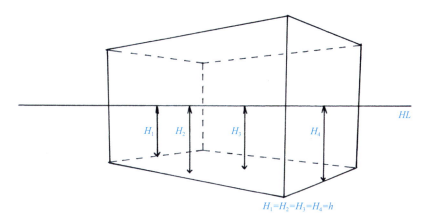

图6-17　正常视高h在地面任意一点上的视高都是相等的

6.2.2　成角透视空间的建立

1．由内向外建立成角透视空间

在建立成角透视空间时，由内向外建立成角透视空间的绘图方法是最为便捷，也是最为常见的。

案例：要建立一个宽4 m、深4 m、高3 m的成角透视空间，利用测点来确定空间的进深尺度。

如图6-18所示，其步骤分解为：

（1）根据方案设计内容和画面需要进行整体构图考量，在纸面上确定地平线（视平线）HL及灭点VP_1、VP_2的具体位置。同样按照设计要求确定两侧面夹角线（真高线）的高度并作等分点，过真高线下端基点O作视平线的平行线，在平行线上以基点O为起点分别向其左右两端各作4个等分点，它们分别是a_1、a_2、a_3、a_4和b_1、b_2、b_3、b_4。其中每个等分点的选取比例与真高线的高度比例相同。

（2）通过灭点VP_1、VP_2分别和内墙线上下两端点相连并作延长线，初步建立空间轮廓。过a_4、b_4两点分别作视平线的垂线，分别交视平线于M_1、M_2，将M_1、M_2定为测点（具体原理参考双向加倍法）。

（3）过M_1分别与b_1、b_2、b_3、b_4相连并延长至透视线上，交于b'_1、b'_2、b'_3、b'_4。过M_2分别与a_1、a_2、a_3、a_4相连并延长至透视线上，交于a'_1、a'_2、a'_3、a'_4。

（4）过VP_1分别与a'_1、a'_2、a'_3、a'_4相连并作延长线，过VP_2分别与b'_1、b'_2、b'_3、b'_4相连并作延长线。

（5）过a'_1、a'_2、a'_3、a'_4分别作真高线的平行线，分别交透视线于a''_1、a''_2、a''_3、a''_4，通过VP_1分别和a''_1、a''_2、a''_3、a''_4相连。过b'_1、b'_2、b'_3、b'_4分别作真高线的平行线，以此类推，最终形成完整的空间架构。

注：（1）绘图者需要根据空间大小及纸面大小来确定比例尺，从而确定真高线在纸面上的尺度。

(2)灭点及测点的选取方法参照双向加倍法。

(3)画面中绘制出的每一地格的大小为1 m×1 m。

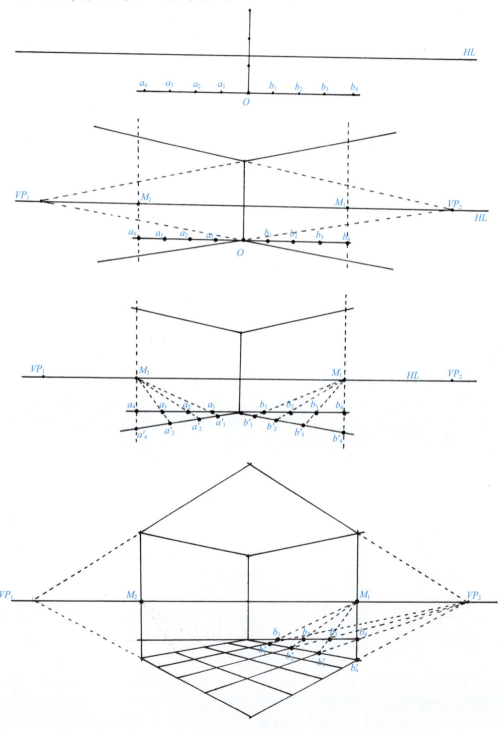

图6-18　由内向外绘制成角透视空间的步骤分解方法

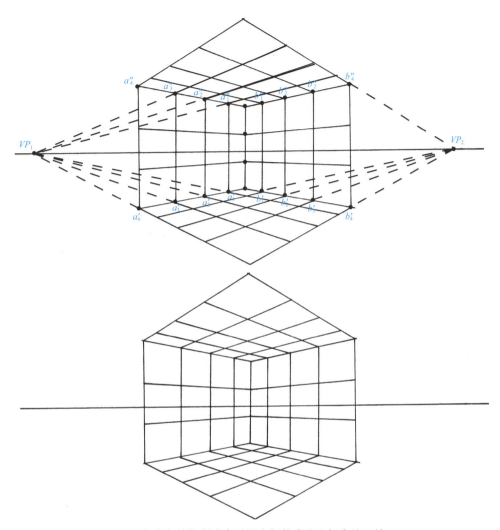

图6-18 由内向外绘制成角透视空间的步骤分解方法(续)

2. 绘图练习

根据所学的成角透视规律及绘图方法,临摹图6-19,要求比例接近,透视准确,线条清晰。

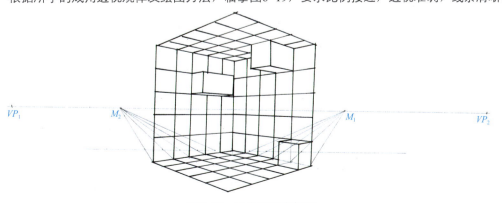

图6-19 成角透视空间图

6.3 成角透视在室内空间设计中的应用

6.3.1 案例解析

在绘制透视图之前,要确定以下内容:确定作图的基本比例尺度关系;确定内墙线的位置及大小;确定灭点VP_1、VP_2及视平线HL的位置。

其步骤分解如图6-20所示。

(1)根据方案设计内容和画面需要进行整体构图考量,在纸面上确定视平线HL及灭点VP_1、VP_2的具体位置。视平线位置尽量保持在画面的中部,不要太偏上或太偏下,灭点VP_1、VP_2的距离不要过近,否则会造成画面的失真,初学者应尽量将灭点分别定在纸面边缘处。内墙线可以稍偏左或稍偏右,根据要重点表达的造型墙面而定,本方案中要重点表达左侧墙面,因此内墙线要定在画面偏右侧位置。

(2)在视平线、灭点及内墙线位置确定之后,过内墙线下端基点作视平线的平行线,在平行线上以基点为起点分别向其左右两端各作5个和3个等分点,其中每个等分点的选取比例与内墙线的高度比例相同。通过灭点VP_1、VP_2分别连接内墙线的两个端点后作延长线,构建出空间的基本框架。过延长线左右两端点作视平线的垂线,分别交视平线于M_1、M_2,将M_1、M_2定为测点(具体原理参考双向加倍法)。

(3)根据由内向外建立成角透视空间的绘图方法绘制出等大地格。

(4)根据家具的比例尺寸,在地格中绘制出家具在地面上的投影。只有家具底面投影的尺度关系绘制正确,整个画面才能看上去更加真实可信。绘图者可以根据内墙线基点两端辅助线量取家具的宽度,也可以直接通过地格计算出家具的宽度。

(5)通过内墙线(即整个画面中的真高线)量取家具的高度比例,之后通过与灭点VP_1、VP_2的连接绘制出家具的透视高度。

(6)整理画面,丰富物体细节,完成透视图。

小结:

(1)根据比例尺度及想要着重表达的空间界面确定视平线HL以及灭点VP_1、VP_2(此两灭点尽量定在纸面边缘,防止超出视域)。

(2)确定真高线的位置之后,分别通过VP_1和VP_2与真高线两端相连,构建起空间的基本轮廓。

(3)建立起空间的基本轮廓之后,在地面上画出空间景物的投影。

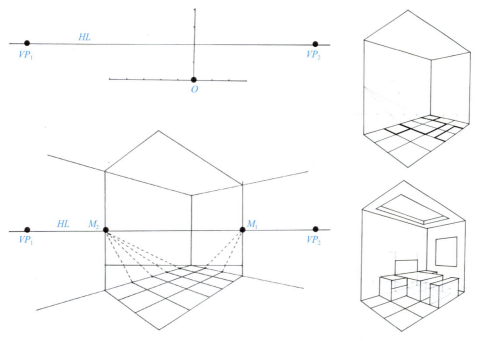

图6-20 室内空间成角透视的应用画法步骤分解

6.3.2 绘图练习

根据所学的成角透视规律及绘图方法，临摹图6-21和图6-22，要求比例接近，透视准确，线条清晰。

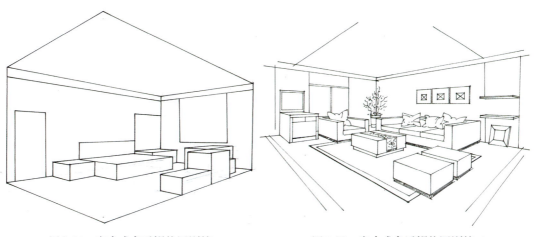

图6-21 室内成角透视绘图训练一　　图6-22 室内成角透视绘图训练二

6.4 成角透视在室外景观空间设计中的应用

6.4.1 案例解析

其步骤分解为:

(1) 确定好视平线 HL、视心点 CV、两个消失点 V 及辅助用测点 M,注意对位关系,如图6-23所示。

(2) 在过视心点的垂线上选择点 A,A-CV 距离为视高1人高,过 A 作水平辅助线,分别往左、右方向取等分点,并且令 $Aa_1=Aa_2$,分别连接两个测点,在过 A 点的透视线上找到等分点的透视,如图6-24所示,注意在过 A 点的水平辅助线上所取得的每一等份与视高之间的比例关系要符合实际的尺度比例,并且保证控制在正常视域范围内,即测点 M 与最远等分点的连线得到的透视线上的点不要超出灭点 V 与 P 的连线范围。

(3) 画出地面格线的成角透视,即地面砖石的成角透视,如图6-25所示,分别连接 V 与过 A 点的透视线上的透视点,得到地面格线的透视。

(4) 画出地面上墙体的高线,确定植物的高,如图6-26、图6-27所示,要注意根据视高来定,比例保持一致。

(5) 补全墙体及植物,画出背景,如图6-28所示。

(6) 整理画面,丰富物体细节,完成透视图,如图6-29所示。

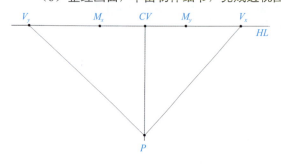

图6-23 确定视平线、灭点及测点

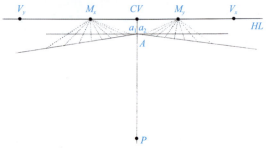

图6-24 确定最内的角点,画出辅助线

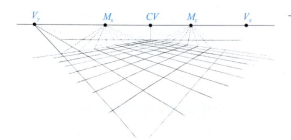

图6-25 画出地面格线的成角透视

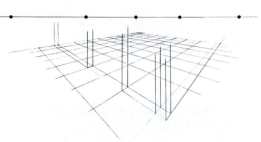

图6-26 确定墙体的地面投影位置,作出高线

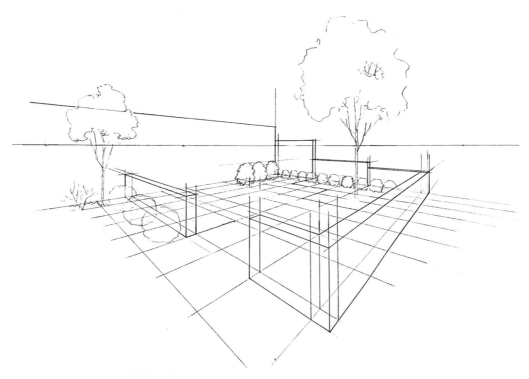

图6-27 确定地面上墙体的透视、植物的位置

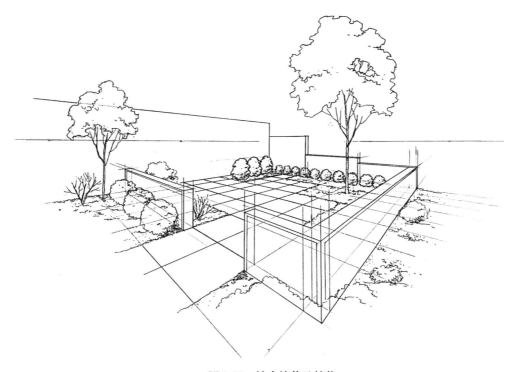

图6-28 补全墙体及植物

图6-29 整理透视图

注：两个灭点与视点的连线成90°角。景观表现的空间比室内空间往往要大，因此要注意视高的选择比例，以视高为参照比例，在视距相等的情况下，如果在画面上表现视高的线过长，会限制整个空间的比例尺度（图6-30，AB代表1/2视高，当视高A-CV代表1人高时，AB越长，表现的空间尺度越小）。

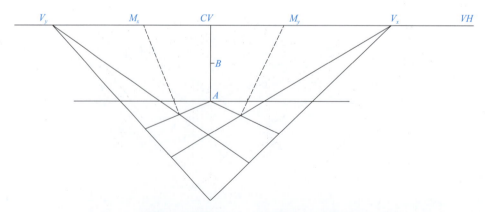

图6-30 当视距不变的情况下，不同视高所表现的空间示意图

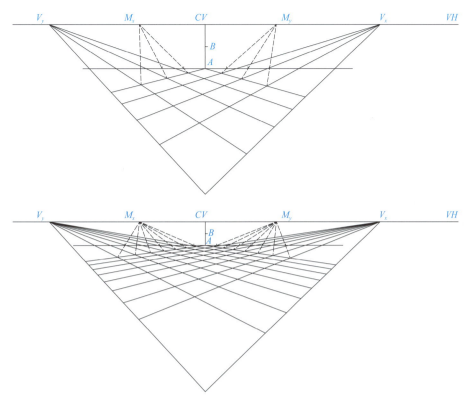

图6-30 当视距不变的情况下,不同视高所表现的空间示意图(续)

6.4.2 绘图练习

根据所学的成角透视规律及绘图方法,临摹图6-31、图6-32,要求比例接近,透视准确,线条清晰。

图6-31 室外景观成角透视绘图训练一

图6-32　室外景观成角透视绘图训练二

6.5 成角透视在产品设计中的应用

6.5.1 案例解析

产品设计图通过成角透视表现突出产品的生动性，本例着重表现车尾的设计特点，由于纸张大小的限制，为保证灭点及视平线在纸面内，需要控制车身比例，当绘图者熟练后可凭借经验把视平线和消失点定在纸面之外。

（1）画出视平线VH，按车身比例绘制立方体的透视，左侧面表现车尾，确定车尾的变线汇聚到左侧消失点VP_1，车身变线汇聚到右侧消失点VP_2，如图6-33所示。

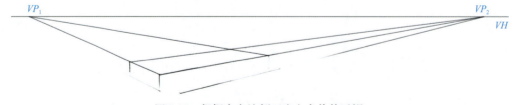

图6-33　根据车身比例画出立方体的透视

（2）在立方体中画出车尾的边缘线。参照第一步绘制立方体透视关系画出车顶、侧窗，描绘出车轮的挡泥板，如图6-34所示。

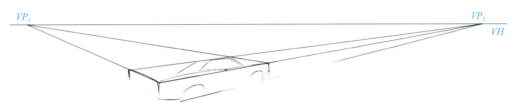

图6-34 细化车的轮廓

（3）从车顶、后箱盖选取一些关键点，然后从关键点绘制出向左侧消失点汇聚的线。绘制车身另一侧的边缘线，整个车身已经颇具三维感了。车后窗是凹进去的，所以在后车顶向下的位置加一条线，画出内凹的形态，再通过汇聚往左侧消失点的透视线，完成这个内凹的后窗，如图6-35所示。

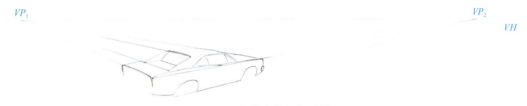

图6-35 完善车的细部透视

（4）绘制车轮，增加细节。根据透视线，作出保险杠等细节。绘制后视镜、车门上的细节。注意：所有横穿车身，表现"宽度"的线条都向视平线上的左侧消失点汇聚；表现"长度"的线条都向右侧消失点汇聚，这样就能正确绘制车的成角透视图，如图6-36所示。

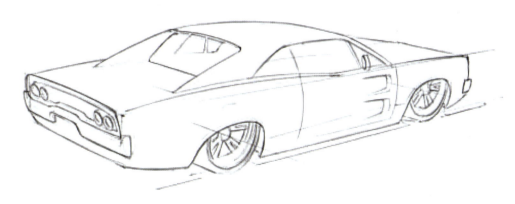

图6-36 完成车的成角透视图

6.5.2 绘图练习

根据所学的成角透视规律及绘图方法，按三视图（图6-37）比例，参照立体图效果（图6-38），绘制书桌的成角透视图，要求比例准确、透视正确、线条清晰。

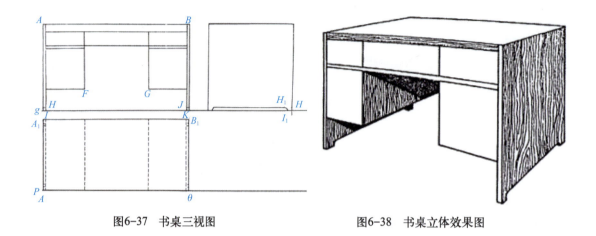

图6-37 书桌三视图　　　　　　图6-38 书桌立体效果图

课后练习

根据所学的成角透视规律及绘图方法,找到现实生活中的一处空间,画出其成角透视图,要求比例正确、透视正确、线条清晰。

第7章 设计中的斜面透视

本章重点
1. 斜面透视的特点及画法
2. 斜面透视表现的综合应用

7.1 斜面透视设计表现概述

平视时,常常会出现一个平面与水平面形成一边低一边高的情况,如屋顶、楼梯、斜坡等(图7-1至图7-3)。在设计中,地势高差问题往往依靠斜面处理,它是转换空间高差的一种常用方式。以方形景物为例,斜面即与水平面倾斜的面。方形景物中斜面的透视叫作面倾斜透视,也就是斜面透视。

图7-1 室内空间中的楼梯

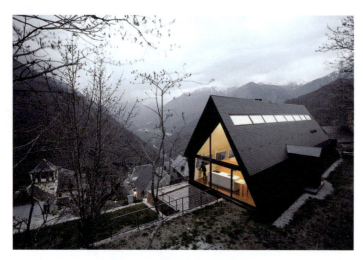
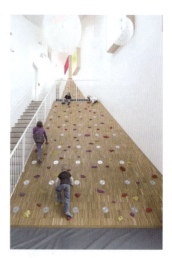

图7-2　比利牛斯山的坡屋顶住宅　　　　图7-3　坡道与楼梯

7.1.1　斜面透视的形成

图7-4、图7-5为斜面透视的形成。在方形景物中的斜面形状通常指的是矩形或正方形，为规则斜面。三角形斜面、菱形斜面则放在矩形斜面中考虑，其中的边线则视为斜面中的线段。

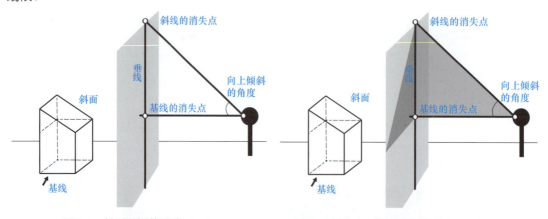

图7-4　斜面透视的形成（一）　　　　图7-5　斜面透视的形成（二）

平视时，景物空间中的斜面是由一组倾斜边线和一组水平边线构成的，采用垂直于水平放置面的平行线对斜面投影，得到的放置面上的投影线称为基面，倾斜边对应的基面边线称为基线。根据基线与画面的关系，把斜面透视分为平行斜面透视与成角斜面透视两种。基面与透视画面成平行关系时的透视称为平行斜面透视。图7-6为基线与画面成平行关系时的斜面透视。图7-7为基线与画面成垂直关系时的斜面透视。基面与透视画面成成角关系时的透视，称为成角斜面透视。图7-8为基线与画面成不规则角度时的成角斜面透视。掌握了倾斜线的透视便等于掌握了斜面的透视，因此倾斜线的透视画法是本章的重点内容。

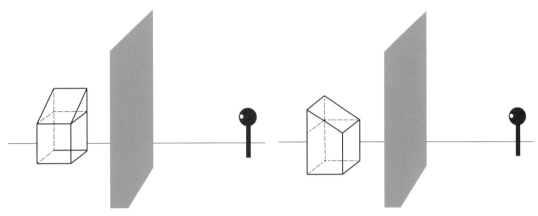

图7-6　平行斜面透视－基线与画面成平行关系　　　图7-7　平行斜面透视－基线与画面成垂直关系

图7-8　成角斜面透视

7.1.2　斜面透视的特点

平行斜面透视与成角斜面透视会为其构图画面增加动感，使画面结构丰富。斜面透视在空间设计中主要应用在楼梯的绘制上。因此，掌握准确、简单易操作的斜面透视绘图方式对于绘制带有楼梯的室内外空间非常重要。

在运用斜面透视绘制空间效果图时，首先需要注意倾斜线的消失特点和斜面倾斜角度的大小。

1. 倾斜线的消失特点

倾斜线的消失特点如下所述。

（1）平行透视中的倾斜线为变线时，表现为近高远低和近低远高两种状态。在视心倾斜线的灭点分别在过心点的垂线上。在视平线上方的灭点称为天际点，简称天点；在地平线下方的灭点称为地下点，简称地点。凡是近低远高的叫作向上倾斜（向上倾斜的灭点都消失在

天点），凡是近高远低的叫作向下倾斜（向下倾斜的灭点都消失在地点），如图7-9、图7-10所示。

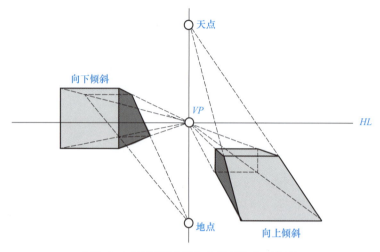

图7-9　平行透视中的向上倾斜与向下倾斜

图7-10　平行透视中的向上倾斜与向下倾斜的效果图

（2）平行透视中的倾斜线为原线时，保持原状，如图7-11中最右侧图形所示。

（3）成角透视中的倾斜线均为变线时，也表现为近高远低和近低远高两种状态，如图7-12所示。确定灭点的方法：确定基线灭点为VP_1时，倾斜线的灭点分别在过VP_1的垂线上，垂线为倾斜线与基线所在的成角面的消失线。在地平线上方的灭点称为天点，在地平线下方的灭点称为地点。

（4）斜面上的变线消失到外面的消线上，如图7-13所示。

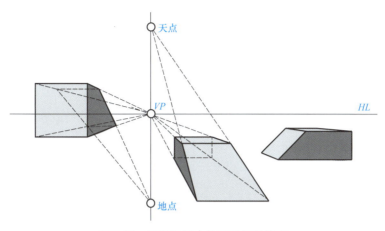

图7-11　平行透视中的三种倾斜情况

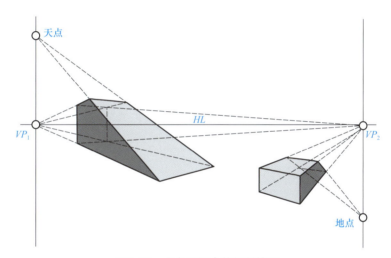

图7-12　成角透视中的倾斜情况

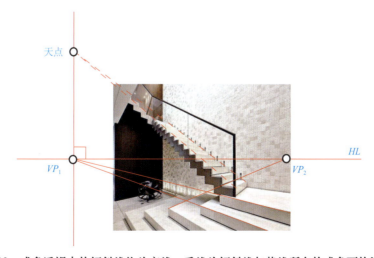

图7-13　成角透视中的倾斜线均为变线，垂线为倾斜线与基线所在的成角面的消失线

2．斜面倾斜角度的大小

天点或地点距离地平线越近，说明斜面的倾斜角越小，反之倾斜角越大。在斜面透视中斜面倾斜的角度是由测点位置决定的。

7.1.3 斜面透视在画面中的构建

1．构建的基本条件

构建的基本条件有以下几个。

（1）建立透视画面的构图要素：视心、取景范围、视平线、距点、转位视点。

（2）视心、地平线位置的设置：视心、地平线的位置设置除了要考虑对平行或成角透视构图的影响外，还要考虑对斜面高度的影响。

（3）取景框距点的设置：使取景框中反映的景物不出现变形的现象，使透视比例正常。

（4）转位视点的设置：由距点至视心的长度，以视心为固定点旋转到过视心的垂线上，即转位视点位置。

2．主体变线灭点的确定

空间中主体变线－倾斜线的灭点是由测点位置作寻求天点与地点的视线，使其与地平线的夹角等于实际上的斜面倾斜角度，再与过灭点的垂线相交，交点即为天点或地点（图7-14）。

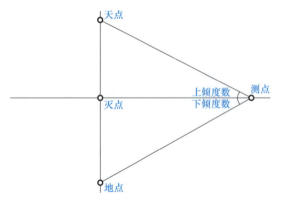

图7-14　主体变线灭点的确定

3．斜面中主体变线（倾斜变线）长度的确定

变线的长度由测点法确定。除了测点法之外，一般可以通过基线长度与原线高度确定倾斜主体变线的长度。

以基线与画面成垂直关系时，平行斜面透视构建过程为例，其步骤为：

根据之前所学的方法确定主体变线灭点（即天点和地点）之后，斜面倾斜的透视角度就是测点与天点的连线与视平线的夹角角度。根据给定尺寸在取景范围内画出原线 AB，如图7-15所示。

通过点A、点B分别与灭点及天点相连，如图7-16所示；过点A与测点相连，交VP-B于点C，如图7-17所示；过点C作直线AB的平行线交VP-A于点D，过点D作CD的垂线与AM_1交于点F，过点F作AB的平行线，交BM_2于点G，如图7-18所示。

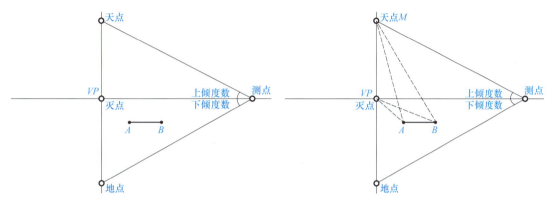

图7-15　根据给定尺寸在取景范围内画出原线AB　　　图7-16　通过点A、点B分别与灭点及天点相连

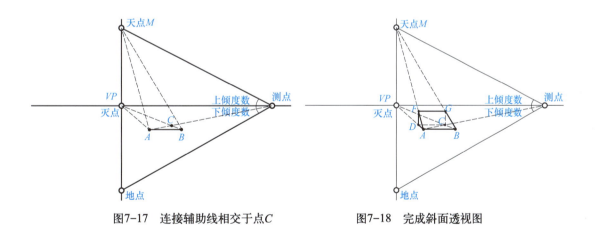

图7-17　连接辅助线相交于点C　　　图7-18　完成斜面透视图

4. 天点及地点的综合应用（坡面屋顶的画法）

坡面屋顶，也就是通常所说的人字屋顶面，是常见的斜面透视现象，因其两侧屋顶在平视中分别代表了向上倾斜以及向下倾斜，因此能够同时涉及天际点及地下点的运用（后将天际点与地下点分别简称为天点与地点），天点及地点都拥有一个特殊的规律，那就是都处于画面中灭点（消失点）的垂线上（图7-19）。为了帮助大家更好地理解天点与地点的含义及特征，使大家能够快速掌握天点及地点的透视规律及运用方法，此处着重讲解坡面屋顶的具体画法。

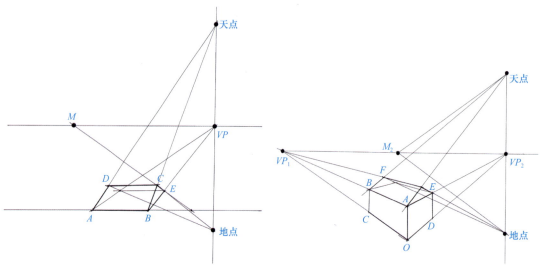

图7-19 坡面屋顶透视画法示意图

其步骤分解为:

(1) 确定画面中视平线HL, 转位视点EP, 灭点VP_1、VP_2及测点M_1、M_2的位置。过VP_2作视平线HL的垂线, 已知该坡面屋顶的倾斜角度为n°(0°<n°<90°), 过测点M_2作两条与HL夹角为n°的直线, 分别与过VP_2的垂线交于点M及点N(坡面屋顶横截面为等腰三角形, 因此屋顶两面尺度及夹角相等), 其中点M为天点, 点N为地点, 如图7-20所示, ∠1=∠2=n°。

(2) 在合适的视域范围内, 选定一点O, 过点O分别向其左右两侧作平行于HL的辅助线, 根据比例尺度要求, OG/OH=3/2。过点G与M_1相连, 交O-VP_1于点B, 过H与M_2相连, 交O-VP_2于点C, 如图7-21所示。

(3) 过点B作OA的平行线, 交A-VP_1于点D, 过点C作OA的平行线, 交A-VP_2于点E。过点A、D与天点M相连, 过点E与地点N相连, 交AM于点F, 如图7-22所示。

(4) 过点F与VP_1相连, 交DM于点K, 整理画面, 带坡面屋顶的房屋透视就完成了, 如图7-23所示。

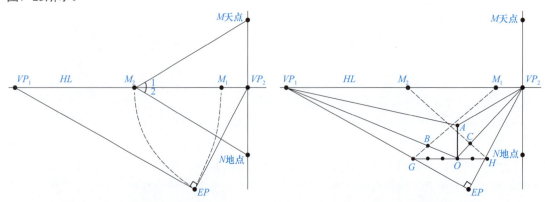

图7-20 坡面屋顶透视作图步骤一　　　图7-21 坡面屋顶透视作图步骤二

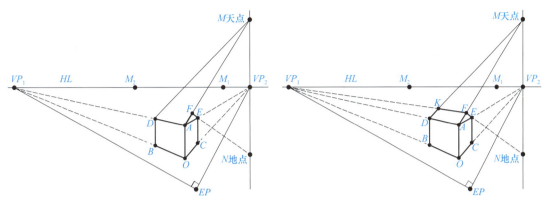

图7-22 坡面屋顶透视作图步骤三　　　　图7-23 完成坡面屋顶透视图

7.2 斜面透视表现的综合应用

7.2.1 台阶的画法

天点距离视平线的远近,是根据斜面的角度而定的,角度越大,天点越高。而倾斜面的透视角度是通过测点的位置确定的。按照人体工程学,一般台阶的坡角为30°角,阶级台面的深度为25～30 cm,台阶高度为15 cm,下面以四级台阶为例,讲解台阶的平行透视画法及成角透视画法。

1. 台阶的平行透视画法

为方便看清台阶的整体结构,选择将视点放高,能够看清楚台阶的上截面。其步骤为:

(1) 在画面中确定视平线HL、转位视点EP、灭点VP的位置,根据距点法在视平线HL上确定距点D,过灭点VP作HL的垂线,根据距点D确定上斜台阶的倾斜角度,过点D作一条与视平线HL夹角为30°的斜线,使该斜线与过灭点VP的垂线交于一点,其为天点,如图7-24所示。

(2) 根据给定尺度在合适的取景范围内画出台阶宽度为AB的直线,分别通过点A与点B与灭点VP相连。过点A向左延伸作辅助线,其长度大小为台阶进深的尺度,过辅助线最左端端点E与距点D相连,交VP-B于点F,过点F作AB的平行线,交VP-A于点G,底面ABFG即为此台阶的底面投影(图7-25)。

(3) 过点A作AB的垂线,将这条垂线根据给定比例尺度平均分成四份,分别得到点1、2、3、4,直线A-1的长度即为台阶高度。过点1、2、3、4与灭点VP相连,过点1与天点相连,交VP-2、VP-3、VP-4分别于点2′、3′、4′,如图7-26所示。

(4) 过点4′、3′、2′作AB的垂线,分别交VP-3、VP-2、VP-1于点h、i、j,之后将点h、i、j分别与点3′、2′、1相连,如图7-27所示。

(5) 过点G作直线与AB垂直，交VP-4于点K，将点K与点4′相连，此时得到台阶的完整截面。过点1作AB的平行线，使直线1-C与AB相等，连接BC。此时ABC1为台阶的高度截面，过点C与VP相连，画出台阶宽度的平行透视，如图7-28所示。

(6) 按照平行透视画法，依次将台阶的透视宽度画完即可，如图7-29所示。

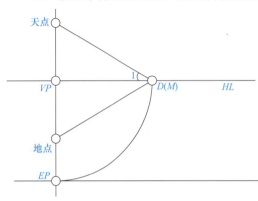

图7-24 台阶画图一

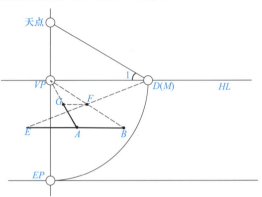

图7-25 台阶画图二

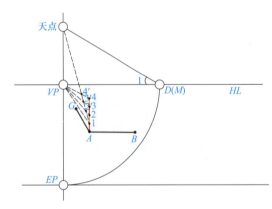

图7-26 台阶画图三

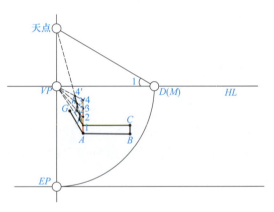

图7-27 台阶画图四

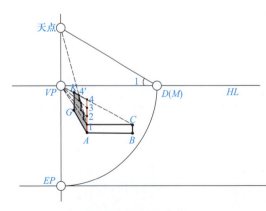

图7-28 台阶画图五

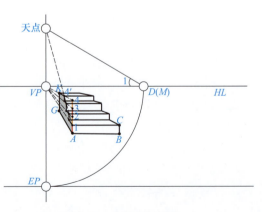

图7-29 台阶画图完成

2. 台阶的成角透视画法

其步骤为：

（1）建立透视画面构成要素，拟定台阶倾斜角度，确定成角透视的转位视点 EP，主体变线灭点分别为 VP_1，VP_2，找到测点 M_1，再根据 M_1 拟定倾斜角度找到天点位置，如图7-30所示。

（2）根据给定尺度在合适的取景范围内确定一点 O，作为台阶基点，过点 O 向左延伸作一条辅助线，根据比例尺度将辅助线最左侧端点与测点 M_1 相连，交 O-VP_1 于点 O'，如图7-31所示。

（3）过点 O 作垂直于 HL 的直线，根据比例尺度找到4个等分点，直线 O-1 的长度即为台阶的高度，如图7-32所示。

（4）过点1、2、3、4分别与灭点 VP_1 相连，再过点1与天点相连，如图7-33所示。

（5）上一步中，点1与天点相连后分别交 2-VP_1、3-VP_1、4-VP_1 于点 $2'$、$3'$、$4'$。过点 $2'$、$3'$、$4'$ 作垂直于 HL 的直线，分别与 1-VP_1、2-VP_1、3-VP_1 交于一点，将这几点相连即构成台阶截面，如图7-34所示。

（6）根据成角透视绘图方法画出台阶的其他部分，如图7-35所示（台阶的宽度可根据给定尺度通过测点 M_2 来画出，也可以根据画面需要自行定尺）。

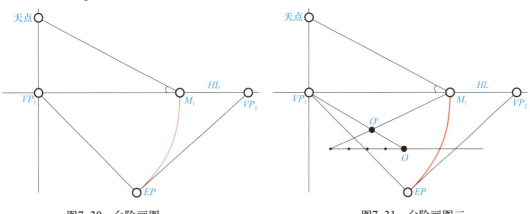

图7-30　台阶画图一　　　　　　　　图7-31　台阶画图二

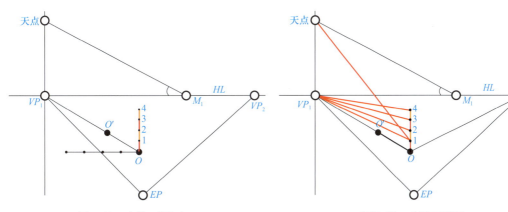

图7-32　台阶画图三　　　　　　　　图7-33　台阶画图四

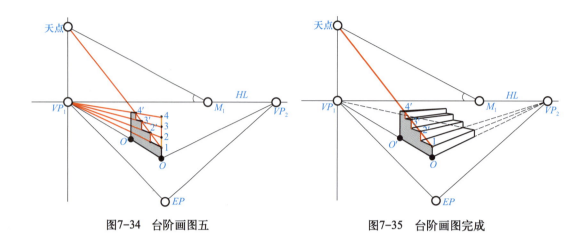

图7-34 台阶画图五　　　　　图7-35 台阶画图完成

3．绘图练习

根据所学的斜面透视规律及绘图方法，绘制台阶成角透视图，要求比例正确，透视准确，线条清晰。具体要求：台阶共5级，台阶倾斜角度为30°，台阶长、宽、高比例为5∶4∶3。

7.2.2　斜面透视在室内空间透视中的应用

斜面透视在室内空间透视中应用较多的就是绘制台阶、楼梯等呈斜面的透视关系。

案例解析：绘制带有楼梯的室内成角透视图。

其步骤为：

（1）根据绘制比例尺度的需要在画面中确定视平线HL，灭点VP_1、VP_2的位置。在图7-36中，根据楼梯方向及倾斜角度将天点定在过灭点VP_1并与HL相垂直的垂直线上。

图7-36 步骤一

（2）根据成角透视室内透视图绘制方法，确定室内空间内墙线的位置与尺度，继而构建出室内空间轮廓，如图7-37所示。

（3）确定楼梯最下端台阶在画面中位置的基点，之后将其与天点相连，运用绘制台阶的方法画出室内空间楼梯的透视，如图7-38所示。

（4）根据成角透视室内透视图绘制方法完成空间中其他物品的绘制，如图7-39所示。

图7-37　步骤二

图7-38　步骤三

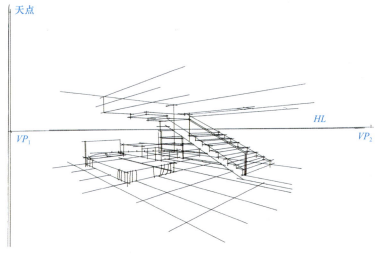

图7-39 完成

7.3 绘图练习

根据所学的斜面透视规律及绘图方法，临摹图7-40，要求比例正确，透视准确，线条清晰。

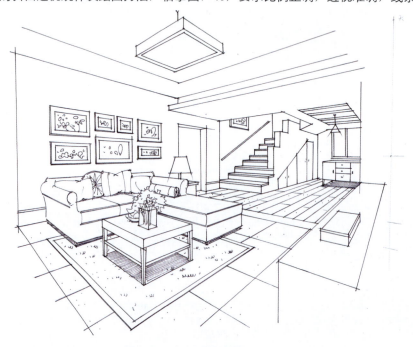

图7-40 客厅透视效果图

结合本章所学内容,正确绘制出带斜面的空间透视图。

第8章　设计中的倾斜透视

■ **本章重点**
1. 倾斜透视的分类及应用特点
2. 不同类别倾斜透视的基本绘图原理

8.1　倾斜透视设计表现概述

当我们描绘空间景物的时候，并不是所有的情况都是平视状态，有些时候我们会俯视或仰视，以方便观察空间景物的全貌。如图8-1所示，平视时，当视距保持不变，有的时候无法完整地观察到建筑的顶部及全部，如果视距保持不变，将视向变为仰视（图8-2），就可以完整地看到建筑全貌，这时，空间景物中实际上垂直于基面的线会不再互相平行，而是出现了相交于一点的趋势（图8-3，仰视时垂直线有向上相交的趋势），类似这种视向不再是平视的透视图表现，属于倾斜透视。

图8-1　平视时景象

图8-2　仰视时景象

图8-3　仰视时垂直线的相交趋势

由于实际生活中人的眼睛观察的角度不同，不能永远是平视状态，对于高大的物体（或者在视平线上方很大的物体）就需要仰视来完成全貌的观察，因此，在设计表现中，要表现不同的情况，需要改变视向来绘图，因此要了解视向变化了的空间景物的透视表现。

根据空间景物的观察，可以总结出：透视画面与方形景物成竖向倾斜关系（即非平视），与水平的基面成非垂直关系，符合这种情况的透视称为倾斜透视。图8-4至图8-9即展示出了几种倾斜透视的情况。

图8-4　竖向改变平行透视方向——仰视

图8-5　竖向改变平行透视方向——俯视

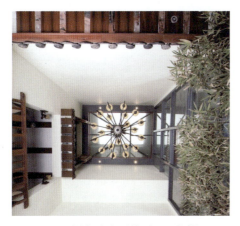
图8-6　视向垂直于基面——仰视

图8-7　视向垂直于基面——俯视

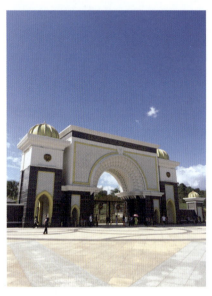

图8-8　竖向改变成角透视方向——仰视　　图8-9　竖向改变成角透视方向——俯视

观察上述图片，不难看出：符合倾斜透视的空间中，透视画面与视轴始终保持垂直（这点与平视时一致，不变）；与平视不同的是，画面与物体不再平行而出现了倾斜角度，画面与基面不再垂直而出现了倾斜角度；地平线与视心分离（即与视平线分离）；视心不再位于地平线上，而是仰视时位于地平线的上方某处，俯视时位于地平线的下方某处；物体的高度不再是平视时的原线，而成为变线。

与平视相比，倾斜透视具有不同的空间景物表现特征，在设计中，可根据具体表达意图来选择相应的表现方式。

1．仰视

仰视表现为：

（1）平行仰视在平行透视表现范围广、对称感强、纵深感强的基础上，更具有上升的动感，但由于不表现基面，因此存在一定的局限性，更多的是表现基面上的空间景物。

（2）完全仰视由于不表现基面，一般多用于展示室内顶面结构，尤其是纵深感强的空间结构。

（3）成角仰视具有成角透视活泼、生动的构图特点，在此基础上，又具备上升的动感，但由于基面表现不多而有一定的局限性，因此可以完整地表现高大景物的全部（如建筑、具有较高空间感的室内空间结构等），在构图的时候要注意视点位置、视距的选择，以免超出正常视域范围而使景物变形严重导致透视失真。

2．俯视

（1）平行俯视不仅具有平行透视表现范围广、对称感强、纵深感强的特点，而且具有动感、压抑感的特点。平行俯视主要展示基面上的空间景物，多用于表现建筑顶部特点及室内空间结构，对于室内顶部结构无法进行表现。

（2）完全俯视主要表现基面上的空间物体，不能表现出空间的顶面内部结构，多表现建筑

顶部特征、室内基面上的空间布置特征。

（3）成角俯视同样具有成角透视活泼、生动的构图特点，在此基础上，更具备动感（因为物体高线的透视方向不再保持垂直），可以完整地表现出基面、物体顶部的特征，可用于表现高视点情况下的室外景物全貌、产品、室内的空间结构特征等。

8.2 倾斜透视的绘图表现

总的来说，非平视时，无论仰视还是俯视，由于视平面始终与画面保持垂直，空间景物的垂直方向线都发生透视方向变化，不再垂直，消失于天点或地点。根据不同的情况，透视图主要分为三种：完全仰视或完全俯视、平行仰视或平行俯视、成角仰视或成角俯视。

8.2.1 完全仰视或完全俯视

表现空间只产生一个灭点（图8-10），透视画法与平行透视完全相同，只是观者的角度有所不同。

画法举例：画出一个长、宽、高比例是3∶4∶3的长方体的完全俯视图。

图8-10 完全仰视空间，只产生一个灭点

其步骤为：

（1）确定视平线 *VH*，确定视心点 *CV*（可偏左、偏右或居中），确定好长方体的底面，令 *AB*∶*AC*=3∶4，如图8-11所示。

（2）连接 *CV* 与地面的四个角点，延长，得到长方体的四个棱线的透视线，如图8-12所示。

（3）过A点作水平方向辅助线，将辅助线等比例划分，令其中一份长Aa∶AB=1∶3，找出三个等分点，三个等分点分别连接DP并延长，与CV-A连线的延长线相交，得到交点E，按比例确定长方体高度的透视线，如图8-13所示。

（4）过E作水平线、垂直线与长方体棱线的透视线相交，分别得到交点，再过交点作水平线、垂直线，补全长方体的顶面透视线，如图8-14所示。

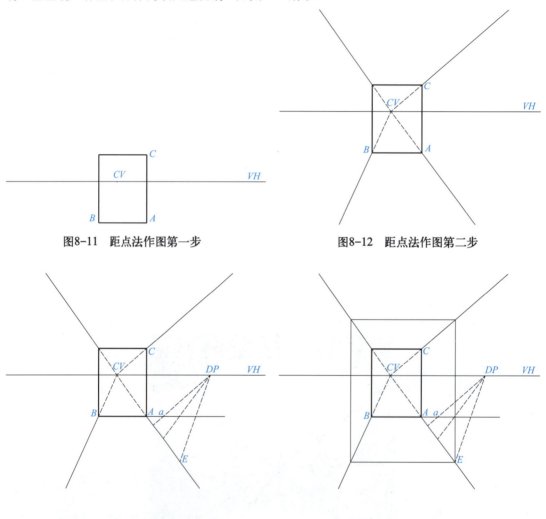

图8-11　距点法作图第一步　　　　　　　　图8-12　距点法作图第二步

图8-13　距点法作图第三步　　　　　　　　图8-14　距点法作图第四步

完全仰视画法同上。

8.2.2　平行仰视或平行俯视

如图8-15所示，此角度观察到的空间景物，有一组边平行于画面，垂直高线产生灭点，因此存在两个灭点。

如图8-16所示，平行俯视产生两个灭点：地点（BP）、平行于OY方向的线与过CV的中垂线的交点。

如图8-17所示，长方体除了与画面平行的棱边外，产生两组变线，即有两个灭点，其中，垂直向下的棱边AB的灭点为地点，过视点EP作垂线与画面中过视心点CV的垂线相交可得地点BP；纵深方向的棱边AC与基面平行、与EP-BP垂直，所以过视点EP作水平线与过视心点CV的垂线相交可得其灭点O。这些连线间存在一定的关系，它们构成了直角三角形，O-EP与CV-EP之间的夹角反映了俯视角度。过O作水平线，其实为倾斜画面上的地平线（即平视时的地平线，在倾斜透视中与视平线分离）。

图8-15　平行俯视实例

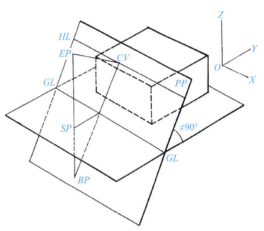

图8-16　平行俯视图

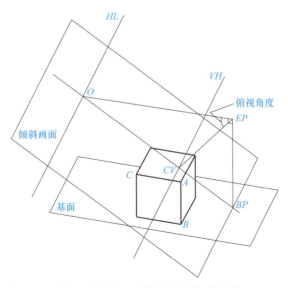

图8-17　平行俯视空间示意，将画面延展，可看出产生的两个灭点（O、BP）之间的关系构成

如图8-18所示，要画出长方体的透视图，需要确定好两个灭点方向的透视线的长度，即利用距点法、测点法来确定，其中，纵深方向的棱线AC的透视长度可利用平行透视中距点法来找到，垂直方向的棱线AB的透视长度可利用成角透视中测点法来找到，根据距点和测点的定义，以O为圆心、O-EP距离为半径可以找到相应的距点D，以BP为圆心、BP-EP距离为半径可以找到相应的测点M。从图中可以看到，O-EP-BP构成的直角三角形以O-BP为轴可以旋转到倾斜画面上，这样，O-EP=O-DP=OD，BP-EP=BP-DP=BP-M，从画面上看，可以得到如图8-19所示的结果。

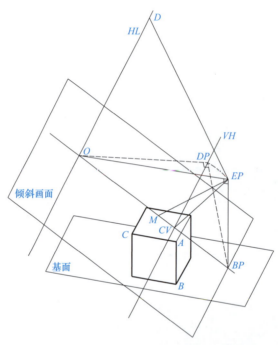

图8-18　平行俯视空间示意，产生灭点的长方体的棱线的辅助点空间示意

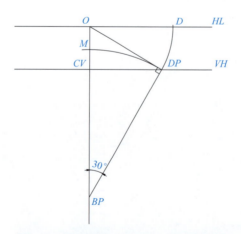

图8-19　经过旋转后在画面上得到的结果

画法举例：画出一个长、宽、高比例是3∶3∶5的长方体的平行俯视图。

其画法为:

(1) 在画面上画出视平线、地平线,确定视心点 CV,过 CV 作垂线,确定灭点 O,根据前述方法确定好 DP、BP、D、M,如图 8-20 所示。

(2) 画出长方体的底面远离观者的边 AB,连接 BP-A、BP-B、OA、OB 并延长,得到长方体通过 AB 的棱线的透视线,如图 8-21 所示(画出长方体上的底面边线,距离观者最远的边线,选择从里往外、从下往上的方法来画透视图,连接相对应的灭点,画出通过边线的四条棱线的透视线)。

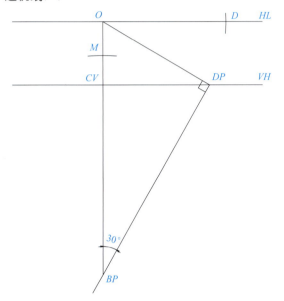

图 8-20 作图第一步,确定好基本所需的点、线

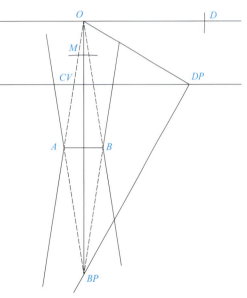

图 8-21 作图第二步

(3) 过 B 作水平辅助线、垂直辅助线,并在辅助线上找到点 C、F,令 BC:AB:BF=3:3:5,分别连接 DC、MF 并延长,交长方体棱线的透视线得到交点 E、G,BE、BG 即分别为长方体宽方向、高方向棱线的透视长度,如图 8-22 所示[利用对应灭点的辅助点、距点、测点,来确定纵深方向(宽方向)的棱线的透视长度、垂直方向(高方向)的棱线的透视长度]。

(4) 擦掉多余辅助线,连接 OG、BP-E 并延长交于点 H,H 即为长方体上离观者最近的过 E 的垂直棱线的顶点,过 E 作水平线,长方体底面已完成,如图 8-23 所示(利用对应灭点画出长方体的底面透视线、侧面透视线)。

(5) 补全长方体的其他部分,注意灭点,

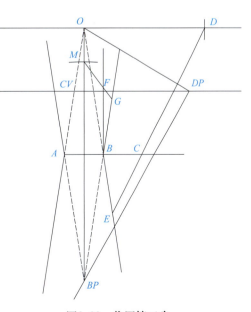

图 8-22 作图第三步

如图8-24所示。

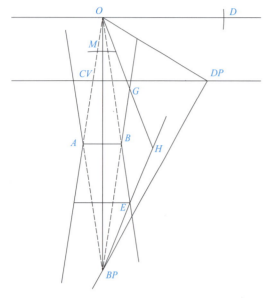 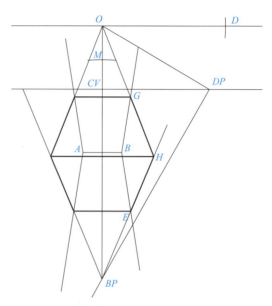

图8-23　作图第四步　　　　　　　　图8-24　作图第五步，补全长方体的透视

平行仰视画法同上。

8.2.3　成角仰视或成角俯视

当空间景物中没有一组线平行于画面，包含平行于基面的两组棱线、空间景物的垂直线，构成了具有三个灭点的透视情况，又称为三点透视（图8-25）。

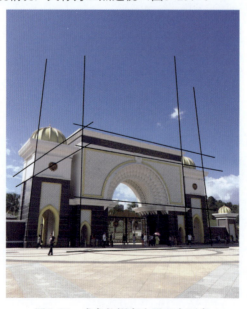

图8-25　成角仰视产生了三个灭点

图8-26所示产生三个灭点，地点、地平线上分列在O点左右两侧的两个灭点：BP、VP_x、VP_y。

图8-27所示空间中的直角三角形可分别以地平线及过视心CV的中垂线为轴进行旋转，在倾斜画面上得到相应的点。注：$O\text{-}EP=O\text{-}DP=O\text{-}EP_1$，$O\text{-}EP$与$CV\text{-}EP$的夹角为俯视角度。

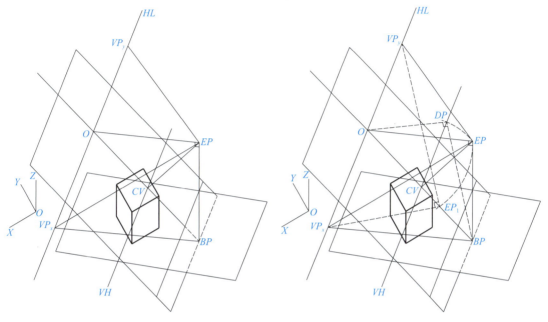

图8-26　成角俯视空间示意（一）　　　　图8-27　成角俯视空间示意（二）

以成角俯视为例，平行于基面的两组棱线符合成角透视的灭点位置关系，其灭点在地平线上，并分列在视点EP垂直于地平线上的交点O的两侧，并且EP与两个灭点的连线之间成90°夹角，因此可以依据绘制成角透视图的方法（如测点法）来完成绘图。空间景物垂直线的灭点是地点BP，与平行俯视的地点原理相似：空间中$O\text{-}EP\text{-}BP$构成了直角三角形，$O\text{-}EP$与$CV\text{-}EP$形成的夹角反映了俯视角度，可利用旋转这个空间三角形在倾斜画面上确定地点BP。要注意的是与平行俯视的区别，空间景物垂直线的透视长度需要利用测点法来找到，这个地点对应的测点不再位于过CV的中垂线上，因为空间景物的垂线与任一组平行于基面的棱线所构成的侧面的消线是$BP\text{-}VP_x$或$BP\text{-}VP_y$，对比平行于基面的两组棱线其灭点对应的测点在地平线上，即在$VP_x\text{-}VP_y$连线上，因此地点BP的测点在$BP\text{-}VP_x$上或$BP\text{-}VP_y$上，即以BP为圆心，以$BP\text{-}EP$距离（旋转后$BP\text{-}EP=BP\text{-}DP$）为半径画弧，在$BP\text{-}VP_x$上或$BP\text{-}VP_y$上找到对应的测点（图8-28）。

画法举例：画出一个长（X向或定位左侧）、宽（Y向或定位右侧）、高比例是3∶2∶5的长方体的成角俯视图。

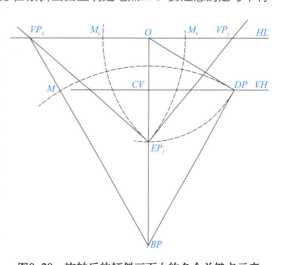

图8-28　旋转后的倾斜画面上的各个关键点示意

其画法为：

（1）在画面上确定好视平线、地平线、三个灭点及对应的测点，如图8-29所示。

（2）在画面居中的位置确定点A，即长方体顶面上距离观者最近的角点，分别连接A与三个灭点，得到过A的三条棱线的透视所在方向线，如图8-30所示（任意确定长方体上的角点，先确定好三条棱线的透视方向）。

（3）过A作水平线，往左（x向）确定点B，往右（y向）确定点C，过A作VP_x-BP的平行线，取点E，令$AB：AC：AE=3：2：5$，连接M_x-B与$A-VP_x$（即灭点是x向的棱线的透视方向）相交得到a，Aa为X向的棱线的透视线。同理，可以得到其他方向的棱线的透视线Ab、Ae，如图8-31所示（确定三条棱线的透视线，利用测点法，注意相应的灭点方向要用对应的测点）。

（4）连接对应的灭点，补全长方体的透视线，如图8-32所示。

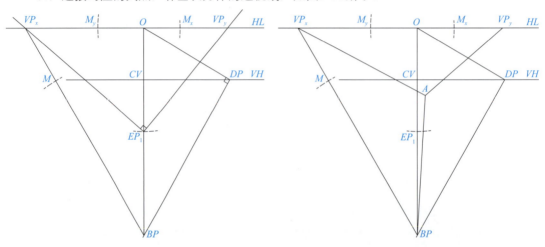

图8-29　成角俯视透视作图第一步　　　　图8-30　成角俯视透视作图第二步

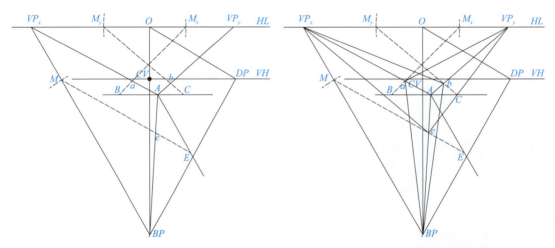

图8-31　成角俯视透视作图第三步　　　　图8-32　成角俯视透视作图第四步

成角仰视方法同上。

8.3 倾斜透视的应用实践

倾斜透视根据不同种类有相应的使用情况，在实际中，人们应用平行透视、成角透视的情况更多，因为倾斜透视容易出现错误或者失真的情况，但在有些设计中，往往为了突出特殊的设计效果而采用倾斜透视，如产品设计效果表现（图8-33）、建筑设计领域等（图8-34）。

画出平面图中建筑的成角俯视透视图（图8-35），自己选定俯视角度，建筑的长宽比如图8-36所示，建筑所在地面方格比例为11∶7，建筑的高需要自定比例。

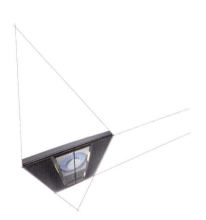

图8-33　产品设计效果表现

图8-34　倾斜透视突出建筑的体量和地位

图8-35　建筑成角俯视透视图，绘图参考

图8-36　建筑位置平面图，建筑为粗实线的范围

绘图步骤参考：

（1）在画面上建立成角俯视基本所需的辅助线及关键点，如图8-37所示。

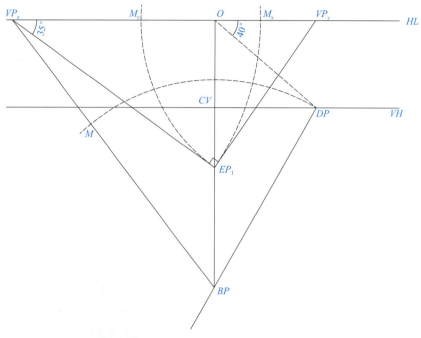

图8-37　建立成角俯视基本所需的辅助线及关键点

（2）参考成角俯视的画法，先画出地面网格的透视，这是需要符合两点透视条件的。注意网格确定所用的辅助线的比例尺度要在正常视域范围内，每份比例尺寸不能过大，如图8-38所示。

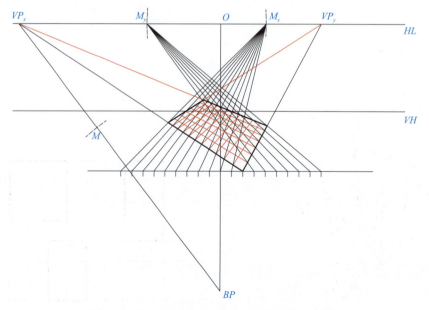

图8-38　在正常视域范围内画出地面网格的透视

（3）根据绘制好的网格透视图，确定好建筑的位置。先画出一个建筑底面的透视及高线透视方向，利用测点法来确定高线的透视长度，比例要与地面网格辅助线的比例一致。确定高线的透视要注意选择好比例，如图8-39至图8-41所示。

（4）补全建筑，完成透视图。

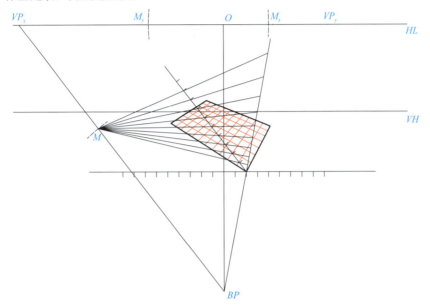

图8-39　画出一个建筑的底面透视位置及高线透视方向

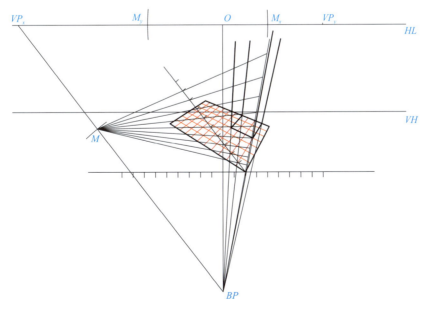

图8-40　确定高线的透视长度

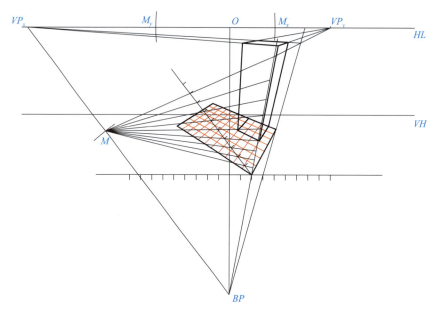

图8-41　确定建筑的高线透视

绘制生活中一处建筑的倾斜透视图，仰视、俯视均可，表现出基本轮廓和构成特征即可。

第9章 设计中的圆与曲面透视

■ **本章重点**
　1. 圆与曲面透视的基本特征及画法
　2. 圆与曲面的透视规律

9.1 圆与曲面透视设计表现概述

　　在绘图的时候,我们经常会遇到需要表达圆与曲面的情况。圆,是椭圆里的一种特殊形态,也是一种规则的平面曲线,作为一个非常重要的基本形状,在设计时会经常出现。而绘图者只有正确表达圆的透视关系,才能顺利完成各种设计任务,比如空间中的曲面造型、圆形的灯具(吸顶灯、筒灯、台灯等)、圆形及带有曲面体的家具。如图9-1所示,在室内空间设计中,天花板上的吸顶灯多为圆形及曲线造型,初学者在绘制时往往会将吸顶灯绘制成正圆或透视错误的圆形。如图9-2所示,在室内空间设计中,圆形及曲线造型的家具、灯具出现频率非常高,如何准确表达圆形及曲面物体对于透视学习者非常重要。

　　在透视状态下,借助任何一种绘制正圆的工具都无法准确地表达出圆的透视状态。但是,严格按照画法几何求圆的画法非常复杂,而通过目测后随意进行勾画又会产生较大误差。因此,学习如何快速准确地绘制出圆与曲面的透视关系是非常重要的。只有掌握了圆与曲面的透视规律,通过不断地实践练习才能画好圆与曲面的透视关系。如图9-3所示,圆的几何学透视画法原理对于初学者来说不易理解,而且绘制过程非常复杂,不仅不易画出,还非常容易出现错误。

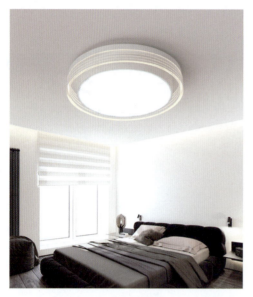

图9-1　天花板上曲线造型的吸顶灯具

图9-2　室内空间设计中的圆形及曲线造型灯具、家具等

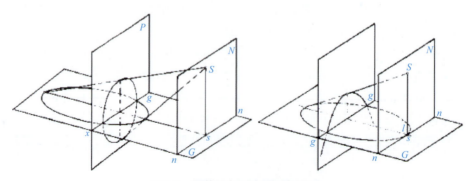

图9-3　圆的几何学透视画法原理

9.1.1 圆的透视表现

1. 圆面的透视规律

圆面的透视规律为（图9-4、图9-5）：

（1）平行于画面的圆，其透视形仍为正圆形，只有近大远小的透视变化。

（2）垂直于画面的圆，其透视形为椭圆形。圆心在长直径的正中，长直径的两个半径必须相等，短直径的远半径比近半径略短，也就是远的半圆较小，近的半圆较大。

（3）平放的圆面，离视平线越远越宽，其圆面弧线的弧度越大；离视平线越近则圆面越窄，其圆面弧线的弧度越小；与视平线重合时，则为一直线。

（4）直立的圆面，如果它们的轴心线消失于心点，或与视平线重合，则离视中线越远则圆面越宽，其圆面弧线的弧度越大；离视中线越近则圆面越窄，其圆面弧线的弧度越小；与视中线重合时，则为一直线；如果它们的轴心线消失于距点或余点，则离距点或余点垂线越近越窄，越远越宽。

（5）在圆柱体中，圆面越宽，柱身则越缩短；圆面越窄，柱身则越接近原长。

（6）在具有同心圆的物体中，圆与圆之间的距离为两端宽，远端窄，近端宽度适中，各个圆的长轴并不互相重合。

（7）等分圆周时，等分圆周后的辐两端密，中间疏，由此等分的圆柱曲面中间宽、两边窄。

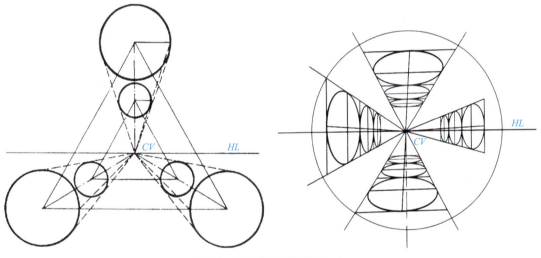

图9-4　圆面的透视规律（一）

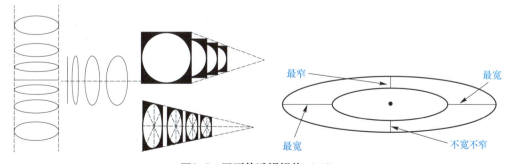

图9-5　圆面的透视规律（二）

2. 透视圆的表象问题

如果将透视圆的最宽处的两点及最深处的两点各连一条直线，便得到透视圆的长轴与短轴。长轴与短轴将圆面分为左右或上下对称的椭圆，整个透视圆面的形状实际上就是椭圆形。但这只是透视圆的表象，而不是圆的透视结构，透视圆的长短轴并不与其长短径重叠，长轴也不穿过圆心，而且由于圆面所处的位置左右高低不同，它的长轴、短轴还会发生不同程度、不同方向的歪斜，离视中线或视平线越远越歪斜。图9-6所示是水平面内圆的位置不同对于透视形状的影响，从图中能够看出，在水平面内不同位置的圆呈不同方向的歪斜，并不是通常意义上我们理解的方向，因此需要在绘图时注意，尤其是在绘制有等距圆形物体排列的图形时。

图9-6 水平面内圆的位置不同对透视的影响

3. 圆的透视画法

在之前的透视知识学习中，通常是从方形入手进行绘制的。对于方形物体的透视规律及运用方法熟练掌握之后，对于圆的透视画法理解起来就相对容易了，因为方中有圆，正圆外切为正方形，正方形四条边都与圆相切，切点为四条边的中点，如图9-7所示。

圆的透视画法有以下三种。

（1）四点画圆法，如图9-8所示。其画法为：

①$abcd$为正方形，e、f、g、h为四条边的中点。

②在视域范围内，按一点透视的画图方法绘制出正方形$abcd$。

③将bc的中点g与心点相连，得到ad的中点e。

④过c向距点的连线与eg的交点作fh平行于bc，得f、h分别为ab、cd的中点。

⑤用弧线连接ef、fg、gh、he，得到圆$efgh$。

图9-7 圆外切正方形

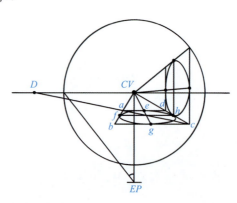

图9-8 四点画圆法

运用四点画圆法最简单快速,但是因为其与圆相接的基准点太少而导致圆形透视变形严重,不够严谨准确,后面讲到的八点画圆法增加了方形与圆形相接的基准点,减少了绘制的误差,能够让圆形的透视更加严谨准确。

(2)八点画圆法如图9-9所示。其画法为:

①$abcd$为正方形,e、f、g、h为正方形各边的中点。

②m为ae的中点,过m作垂直线mn,令$mn=am=me$。

③以e为圆心,以en为半径作弧与ae相交得n_1,过n_1作平行于ad的线,与对角线ac、bd相交得两个点(注:$a-n_1:n_1-e≈3:7$)。

④过这两个交点各作平行于ab、dc的水平线,即得内切圆的8个交点。

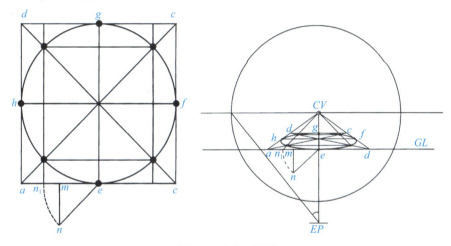

图9-9 八点画圆法

(3)快速徒手画圆法。其内容为:

①徒手画圆经常出现的错误有转角过尖、平面倾斜、前后半圆关系不一致、灭点不一致等。图9-10所示为徒手画圆时经常出现的错误。

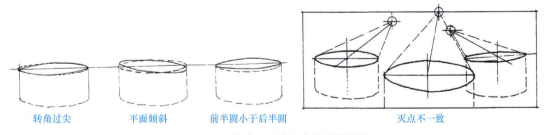

图9-10 徒手画圆时经常出现的错误

②徒手画圆的要点:圆柱体、圆锥体都是从长方体演变而来的,它的透视方法与方形相同。

图9-11所示为正方形与圆形的关系,其中图9-11(a)表示没有透视中的正方形与圆形的关系,图9-11(b)表示图9-11(a)的透视中近大远小的变化。

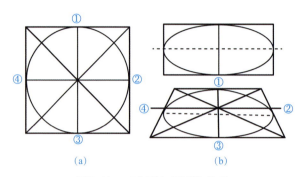

图9-11　正方形与圆形的关系

③快速徒手画圆的方法：在实际生活中，多观察圆形物体在转动过程中的透视变化，从而掌握圆形物体的透视规律，这能帮助我们提高绘图的准确度。在画面中圆形物体不多或不占据很大面积而且精确度要求不是很高的情况下，可以采用以下方法来提高徒手画圆的速度及准确度，如图9-12所示，在绘制出正方形的透视图后，取1/2对角线的2/3点及正方形透视图中四条边的中点进行相连，得出圆形透视。

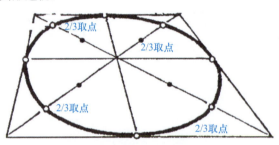

图9-12　快速徒手画圆方法示意

9.1.2　不规则曲线的透视表现

圆形的透视是一种规则曲线透视，而在实际运用中，也有很多不规则曲线形体的存在（图9-13为不规则曲线形体的透视图像），因此掌握不规则曲线的透视规律及画法是非常重要的。

图9-13　不规则曲线形体

1. 基本透视特征

（1）平面曲线的透视，仍然体现出近大远小的特征，其透视图形仍然是曲线。当平面曲线所在的面与视轴和视平线重叠时，平面曲线为一条线。

（2）平面曲线不平行于画面时，平面曲线发生近大远小、近疏远密的变化。

（3）平面曲线平行于画面时，平行曲线不发生透视形状的变化，保持原状。

2. 表现画法

在平面曲线的平面图中，用直线分割的方形网格将平面曲线分割，使平面曲线部分容纳在网格之中（图9-14），网格的大小度量单位仍以人的高度作为基本度量单位。根据透视的基本规律，在平行透视、成角透视及倾斜透视等不同类型的透视画面中建立起网格，之后再把网格中的平面曲线按分割后的坐标位置近似画出即得到平面曲线的透视。图9-15所示为平行透视中，不规则曲线的透视图像。

图9-14 平面曲线部分容纳在网格之中

图9-15 不规则曲线在平行透视情况下的透视

9.1.3 曲面体的透视表现

平面曲线透视的画法是曲面体透视画法的基础，任何复杂的圆形物体都是由平面曲线规律性地组合、叠加、旋转而成的体面关系（图9-16），而曲面体与平面曲线一样，也分为规则曲面体和不规则曲面体，此处主要为大家介绍在实际应用中常见的规则曲面体——圆柱体的透视应用。

图9-16 实际生活中存在的圆柱体物体

1. 圆柱体的透视特征

无论从哪个角度看圆柱体，其柱身正的情况下，圆面必侧；其圆面正的情况下，柱身必侧。这也可以表现在两者（圆面与柱身）的透视关系上，圆面越宽（接近或等于正圆），柱身则越短，柱身两侧边线向灭点聚拢也越明显。反之，如果圆面越窄，柱身则越接近或等于原长，柱身两侧边线则越接近平行或完全平行。如果圆面与柱身正侧相等，则宽窄接近。如图9-17所示，所有圆柱底部均与画面平行，但是只有与视平线在同一高度的圆柱截面为正圆形，其他位置的圆柱体的截面均有不同程度的压缩与倾斜。

图9-17　圆柱底部均与画面平行

2. 圆柱体的透视画法

（1）平视时，采用平行透视画法，先绘制出圆柱体的中心轴与圆面的直径，中心轴的长度即为圆柱体的长度。当中心轴为原线时，不发生透视变化并且保持原有形状；当中心轴为边线时，找到灭点，之后用距点和测点来确定中心轴的长度。

（2）根据个人的绘图习惯及掌握程度选择一种画圆方法，建立圆柱体的可见截面与不可见截面。

（3）在平视时圆柱的直径为原线，其大小用等比方法确定。

（4）圆柱体中心方向的轮廓线与中心轴平行。中心轴为原线时，其对应的轮廓线与原线保持原状。中心轴为边线时，其对应的轮廓线消失到同一消失点。

（5）无论是采用四点画圆法还是采用八点画圆法来绘制圆柱体的透视图，都是相当于把圆柱放在方体之内，是在方体的基础上进行绘制的。

以柱体横截面与画面平行的圆柱体的透视表现为例（图9-18），步骤分解为：

（1）根据给定的圆面直径长度和柱身的中轴线长度画出方体。

（2）用圆规画出圆面。

（3）在圆形轮廓的最外边作柱身的外轮廓线。

图9-18　柱体横截面与画面平行作图步骤

以柱身与画面平行的圆柱体的透视表现为例（图9-19），步骤分解为：
（1）根据给定的柱身中轴线和圆面直径的长度作出方体。
（2）用距点法确定中轴线和中心直径的位置。
（3）根据个人的绘图习惯及掌握程度选择一种画圆方法画出圆面。
（4）在圆形轮廓的最外边作柱身的外轮廓线。

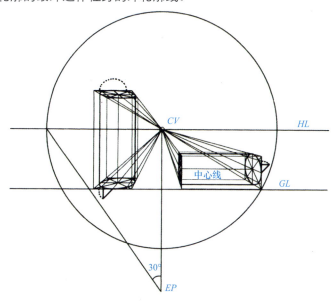

图9-19　柱身与画面平行作图步骤

以柱身与画面倾斜的圆柱体的成角透视表现为例（图9-20），步骤分解为：
（1）根据给定的中轴线和圆面直径长度，柱身与画面所成的角度画出方体。
（2）用测点法定出中心轴和中心直径长度。
（3）根据个人的绘图习惯及掌握程度选择一种画圆方法画出圆面。

(4)在圆面的最外侧画出柱身的外轮廓线。

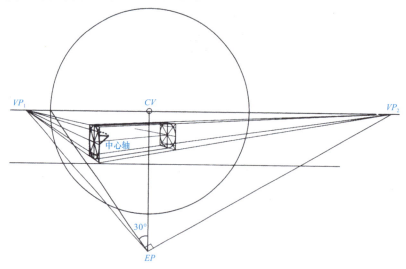

图9-20 柱身与画面成角透视作图步骤

9.2 产品设计中的曲面与曲面体应用表现

在产品设计中经常有带圆角的形体出现,在绘制此形体时,可把形体理解为立方体和两个半圆柱体的组合(图9-21至图9-23)。

图9-21 产品设计中的曲面表现

图9-22 常出现在产品设计中的曲面体　　　　图9-23 分解曲面及曲面体

运用八点画圆法画出大小不等的圆面透视，尺寸自定。

第10章　设计中的微角透视

■ **本章重点**
1. 微角透视的表现特征
2. 正确运用平行透视及成角透视绘图方法绘制微角透视图

10.1 微角透视设计表现概述

在实际生活中，很难真正观察到绝对的平行透视空间，人们眼中的空间往往呈现出微微倾斜的状态，设计师的作品也往往采用微微倾斜的平行透视空间来表现更生动活泼并富有空间层次感的设计（图10-1）。设计者通过将平行透视空间微微倾斜来表达丰富变化的空间构成。在平行透视空间表现的基础上，微微倾斜一定角度可以使得空间更富有活力（图10-2），这种空间既没有平行透视的刻板，也比成角透视能表达更多的界面（图10-3）。

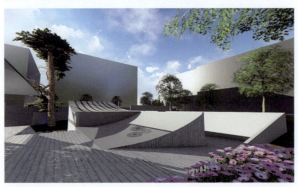

图10-1　绿地一角（学生作品　王萌萌设计　电脑）

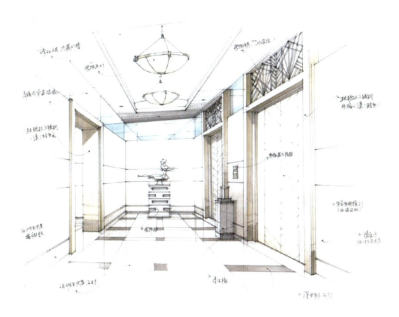

图10-2　走廊设计效果图（设计师　赵力行）

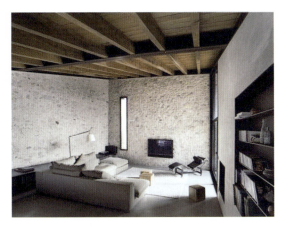
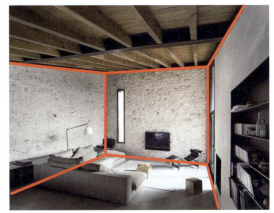

图10-3　平行透视发生倾斜变化，空间表现出比成角透视更多的界面

10.1.1　微角透视的形成

之所以把符合上述实例的透视空间表现称为微角透视，是因为空间表现出在平行透视的一个主灭点基础上、画面外又产生一个灭点的状态，所以也称作"一点斜"透视（斜一点透视、一点倾斜透视）。实际上这是成角透视中的一种特殊情况，也是室内外空间透视图中最为常用的透视表现方法之一（图10-4至图10-6）。图10-7所示为放置在基面上的方体与画面成不同角度时形成的三种不同的透视关系，通过对比可以看出三者之间的区别和联系。

图10-4　客厅微角透视（兜糖家居）

图10-5　北京台湾面馆就餐区空间表现（古鲁奇公司设计）

图10-6　大连琥珀湾别墅居住区景观

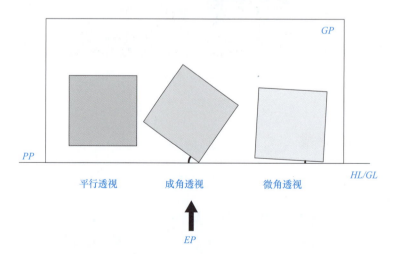

图10-7　放置在基面上的方体与画面成不同角度时形成的三种不同透视关系

通常意义上的成角透视图表现的是物体或空间与画面形成较大夹角而产生的视觉效果，绘制的空间只能表达人眼可见的四个界面（包括天花、地面、两个墙面），其两个消失点分别在视平线上的左右两侧（可在画面之内，也可在画面之外）。微角透视图表现的是因物体或空间与画面形成微小的夹角而产生的视觉效果，绘制的空间具有"平行透视"能够表达的五个界面特点（包括天花、地面、三个墙面），同时又具有"成角透视"的特征，其两个消失点分别在视平线的画面之内与画面之外（图10-8、图10-9）。

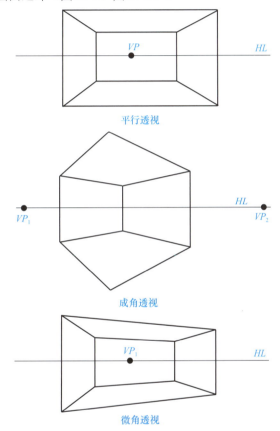

图10-8 微角透视与平行透视、成角透视比较

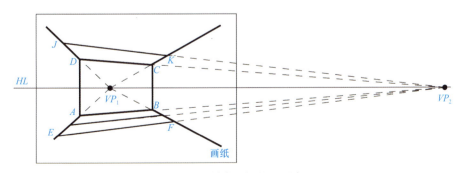

图10-9 微角透视绘图示意

10.1.2　微角透视的绘图表现

在绘制微角透视图时，要注意灭点位置的确定和变线（透视线）的连接方式。

1. 灭点位置的确定

微角透视属于成角透视中的一种特殊情况，与成角透视灭点位置选取的区别在于，微角透视的两个消失点分别在视平线上的画面内与画面外，而且在画面内的消失点一般位于画面中部1/3的位置（选取位置的方法类似于平行透视消失点的选取方法）。在画面外部的消失点与画面内部的消失点距离不宜过近，否则也会造成画面失真。另一消失点在纸面之外很远处，对于初学者及对此种透视方式掌握不熟练者来说，如何将透视线与画面外的消失点进行连接成为一大难题。

2. 变线（透视线）的连接方式

空间中的透视线主要有两种连接方式。

第一种是和平行透视相同的变线连接方式，需要与VP_1进行连接。

第二种是根据需要及感觉在微小的角度内按照成角透视的透视规律随意画出。因为需要与画面外很远处的消失点VP_2相连，因此透视线一定要按照成角透视的透视规律进行连接。

10.2　微角空间的建立

以建立一个宽5m、深4m、高3m的微角透视空间为例，注意透视线的连接方式（图10-10）。

其步骤分解为：

（1）根据方案设计内容和画面需要进行整体构图考量，在纸面上确定地平线（视平线）HL及灭点VP_1的具体位置（注：此处将VP_2定在画面右侧很远处）。按照平行透视空间的绘制方法确定外立面位置及大小，之后将外立面四点A、B、C、D分别与VP_1相连。图中$A-B_1$透视线可以根据需要和感觉在微小的角度内随意画出，并自然相交于画面外的VP_2上，图中$C-D_1$线和$A-B_1$线相交于画面外的VP_2上，连接B_1D_1和b_1d_1。

（2）图中$A-B_1$的尺度分格定位按照AB线的尺度分格，通过AB线上的等分点分别与VP_1连接相交于$A-B_1$，得到等分点j、k、m、n。

（3）由AC线在平行透视图中的高度等分节点e、f点与VP_1相连交ac于e_1、f_1，用同样的方法找到b_1d_1线的高度等分点g_1、h_1，再从AB_1线的尺度定位等分点j、k、m、n点画辅助线垂直延伸到CD_1透视线，以便找到CD_1透视的尺寸等分节点j_1、k_1、m_1、n_1。

（4）将透视线Aa上截取的进深尺寸等分节点［在步骤（1）中已完成］，分别与画面外的

VP_2依次进行连接,由于VP_2在纸面外无限远处,因此只要透视线倾斜趋势符合透视原理即可,将左右侧面及空间顶面的透视线进行连接,最终形成完整的空间架构。

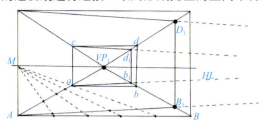

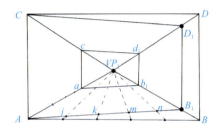

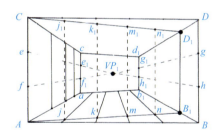

图10-10　由外向内绘制微角透视空间的步骤分解方法

注意:

(1)绘图者需要根据空间大小及纸面大小来确定比例尺,从而确定真高线在纸面上的尺度。

(2)为体现空间的整体效果,视平线宜偏低。

(3)透视线要按照成角透视的透视规律绘制。

10.3 微角透视在室内空间设计中的应用

10.3.1 案例解析

其步骤分解为:

(1)首先根据图纸尺寸按照平行透视绘图方法绘制出室内空间的基本框架。根据需要将墙面线条在画面右侧向视平线方向偏移,并根据之前讲解的作图方法画出墙面、天花及地面的位置。假定新移动位置为e,连接Ae,在AB线段上选取中点O,作灭点VP_1与O点的连线,交Ae于O',如图10-11所示。

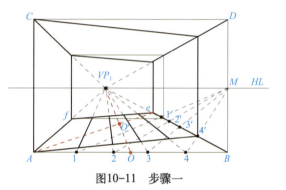

图10-11 步骤一

(2)以O'为新的地面中心点,分别连接$1'O'$、$2'O'$、$3'O'$并延长,分别交Af线段于a、b、c,如图10-12所示。

(3)分别连接$1'c$、$2'b$、$3'a$。经过灭点VP_1分别连接1、2、3、4四点,即形成新的微角透视图,如图10-13所示。

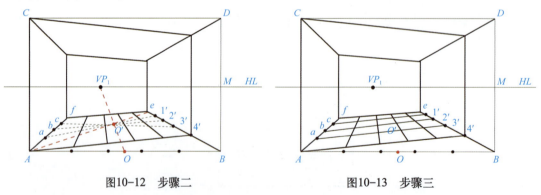

图10-12 步骤二 图10-13 步骤三

在实际绘图过程中,往往会遇到很多复杂的微角透视的室内外空间,此时就无法用找等分点划分地格的方法来绘制非常精准的空间透视图。但是,只要掌握了微角透视的基本透视规律就可以相对准确地画出复杂的室内微角透视图。因为画纸大小有限,在微角透视中会在纸面外很远处存在另一个灭点,如图10-14所示,空间中边线如AB、EF、CD等直线均是与纸面外VP_2连接得出的准确的倾斜角度,但是在实际绘图过程中,只要掌握这种透视规律使透视线的透视趋向正确即可。

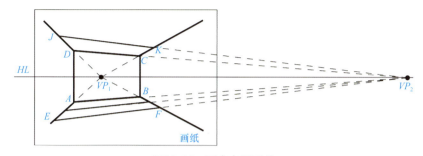

图10-14　灭点在纸面外

10.3.2　绘图练习

根据所学的微角透视规律及绘图方法，临摹图10-15、图10-16，要求比例接近，透视准确，线条清晰。

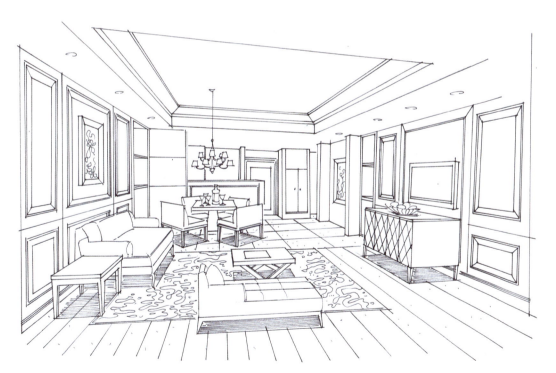

图10-15　室内微角透视绘图训练一

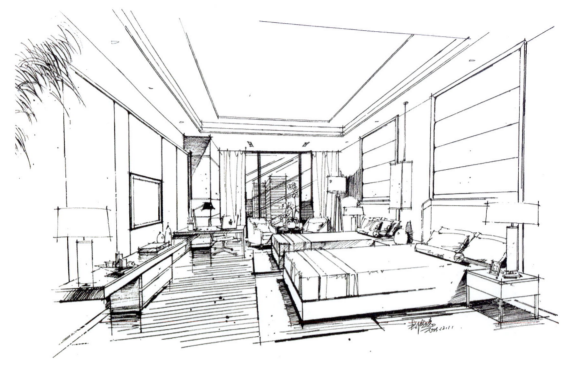

图10-16 室内微角透视绘图训练二（郏超意作品）

10.4 微角透视在室外景观空间设计中的应用

10.4.1 案例解析

其步骤分解为：

（1）确定视平线、视心点、视高（1人高）、倾斜方向（即确定另外一个主要消失点的方向），如图10-17所示，A-CV为视高，另外一个消失点在右侧方向，基本确定好中间框架的比例尺度。

（2）确定消失于视心点的主要透视线（地面边线及栏杆框线位置），注意比例，如图10-18、图10-19所示。

（3）画出地面砖石的透视线及栏杆组成线，如图10-20所示。地面砖石横向的线消失于右侧远方的消失点，趋近于平行，有些微斜的角度。栏杆的高度比例要根据最初选定的视高来确定，注意近大远小的透视规律。

（4）画出中间框架的基本组成结构，确定出背景建筑、植物的大概位置，画出背景水岸边

线，如图10-21所示。

（5）补全近景植物和远景，画出云朵边线，平衡画面结构，如图10-22所示。

图10-17　确定基本空间构图位置

图10-18　绘制主要透视线（一）

图10-19　绘制主要透视线（二）

图10-20　画出地面砖石的透视线及栏杆组成线

图10-21　绘制主要结构的透视框架

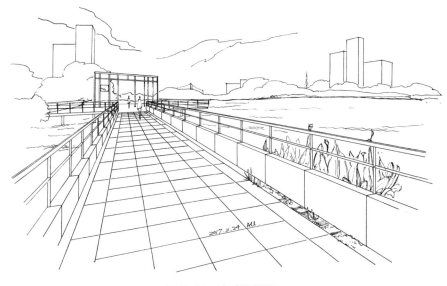

图10-22 完成透视图

注：在绘制室外微角透视的时候，要确定好视高、画面构图，远处消失点往往位于画面外，因此要找好消失于远处的透视线的方向，这些透视线在近于平行的基础上有消失于远方一点的趋势，与平行透视相比，平行透视中水平的线变成消失于远方一点的透视线。

10.4.2 绘图练习

根据所学的微角透视规律及绘图方法，临摹图10-23、图10-24，要求比例接近，透视准确，线条清晰。

图10-23 室外微角透视绘图训练一

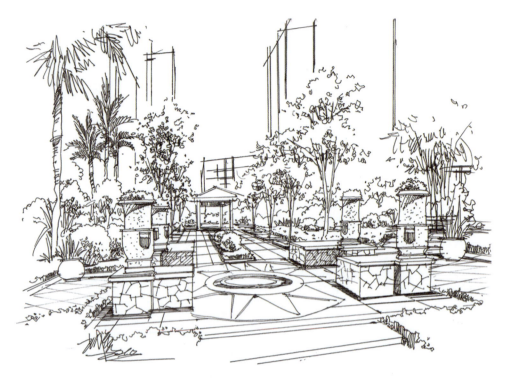

图10-24 室外微角透视绘图训练二（绘世界作品）

课后练习

1. 观察身边符合微角透视的空间，叙述其表现特征。
2. 收集微角透视的空间设计表现案例，分析其空间构成特征并临摹绘图。

第11章 设计中的透视作品赏析

设计中的透视图表现、表达是设计者使用的沟通语言，不同领域的设计人员、不同的设计者会形成自己的设计风格来表达设计意图，不同风格的设计作品的解读与学习借鉴，可以促进相互的发展并逐渐取得进步。

学习透视方法，除了需要掌握重要的理论及表现方法，更重要的是学习者的临绘过程：需要完成大量经过重新思考的练习绘图，体会并揣摩他人的作品特征，学习优秀的表现方法与技巧。这个过程需要练习者在绘图中不停地思考、体会设计者的意图，并且按照一定的透视规律完成构图，最终表现出所临绘作品的主要空间内容，在此基础上取得自身的提高。

11.1 产品设计中的透视作品

人们通过视觉去认知客观世界的形与色，产品设计手绘需要虚拟的是符合人类视觉规律的假想空间，因此，首先要了解真实世界的客观规律，再运用这种规律进行空间的虚拟。在设计创新思维的手绘记录过程中，设计构思往往转瞬即逝，没有绘制更多辅助线和投影线的时间，如果选用错误的表现方法容易造成画面效果失真，所以快速的实用作图法在透视表现中显得尤为重要。

11.1.1 平行透视

平行透视中与画面平行的线只发生近大远小的透视变化，与画面垂直的线则发生纵深透视变形且消失于灭点，因此，在平行透视中求变线的长度是难点所在。平行透视的透视关系相对

容易把握，适合表现主要设计信息集中在某一平面或某一视角的产品。图11-1利用侧视图表现了交通工具的侧面设计信息。

图11-1　交通工具侧视图绘制过程（学生作品　武炎临绘　针管笔）

11.1.2　成角透视

相对于平行透视，成角透视的表现形式更为灵活，且传递的设计信息更多，也是产品设计手绘图中最常用的透视类型。在选择成角透视角度时，应将设计信息较多的面作为图面主体：图11-2运用成角透视表现了交通工具正面和侧面的设计信息。运用成角透视表现产品设计效果更为灵活生动（图11-3、图11-4），如图11-5所示，运用成角透视表现白钢金属水龙头，将复杂形体转化成简单的立方体确定透视变化关系，再逐步丰富形体的变化、细节。如图11-6所示，运用成角透视与斜面透视表现笔记本电脑，展现了笔记本电脑设计的不同角度与面板开合的状态。如图11-7所示，运用成角透视表现电动工具设计，凸显出了产品的灵巧。如图11-8所示，运用成角透视与斜面透视表现了电子设备设计。如图11-9所示，运用平行视图确定产品比例尺度，运用成角透视表现相机立体效果，画面丰富，设计信息传递准确、易懂。如图11-10所示，运用成角透视表现了电子产品设计。

图11-3　档案柜成角透视表现
（学生作品　张泓临绘　针管笔）

图11-4　复印机成角透视表现
（学生作品　张泓临绘　针管笔）

图11-2　交通工具成角透视的绘制过程（学生作品　武炎临绘　针管笔）

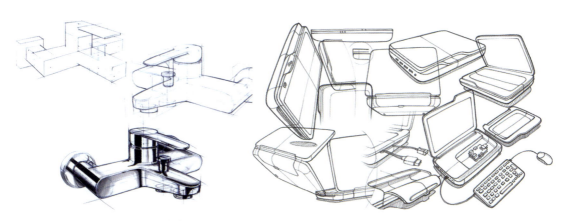

图11-5　水龙头成角透视表现
（学生作品　朱光源临绘　彩铅、马克笔）

图11-6　运用成角透视与斜面透视表现笔记本电脑（学生作品　武炎临绘　针管笔）

图11-7 电动工具成角透视表现
（学生作品 佟梓硕临绘 针管笔、马克笔）

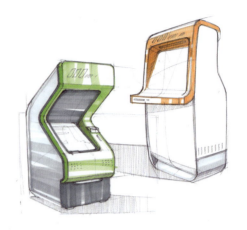

图11-8 运用成角透视与斜面透视表现电子设备（学生作品 佟梓硕临绘 针管笔、马克笔）

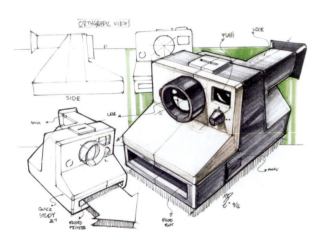

图11-9 立拍得相机成角透视表现
（学生作品 刘明临绘 针管笔、马克笔）

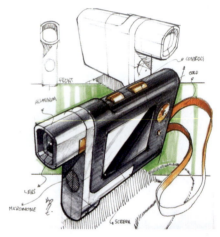

图11-10 电子产品设计成角透视表现
（学生作品 刘明临绘 针管笔、马克笔）

11.1.3 圆的透视

在产品手绘表现时，经常会遇到需要表现圆与曲面的情况。圆是椭圆里的一种特殊形状，作为非常重要的基本形状，圆与曲面在设计时会经常使用。而绘图者只有正确表达圆的透视关系，才能顺利完成各种设计任务，比如圆形的灯具、餐具、车轮、圆形及带有曲面体的家具。图11-11所示是用圆的透视规律表现手表表盘。图11-12所示是运用圆的透视规律表现灭火器，把圆柱放在底面是正方形的立方体之内，其绘制是在立方体基础上进行的。

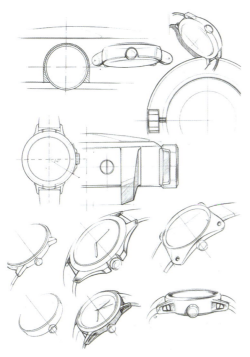

图11-11 运用圆的透视规律表现手表表盘（学生作品 戎奥临绘 针管笔）

图11-12 运用圆的透视规律表现灭火器（学生作品 朱光源临绘 针管笔、马克笔）

11.2 室内设计中的透视作品

室内设计中的透视作品主要是通过绘图手段来快速直观地表现出设计者创作构思意图以及设计的最终效果，可以说是室内设计者思想表达的视觉语言。室内设计具有空间性的限制，因此室内设计中的透视作品主要从室内空间三大界面（即地面、墙面和顶面）的围合形式出发，通过准确的透视关系、空间体量的比例、尺度等方面来塑造出更加真实的室内空间效果。

平行透视、成角透视、微角透视常用于表现不同特征内容的室内设计空间，而斜面透视常用于表现带有楼梯的室内空间。需要结合透视图特征、设计表达意图来选取合适的透视图类型。

11.2.1 平行透视

平行透视的应用范围非常广泛，因为只有一个消失点，比较容易把握，而且画面也有较强的进深感，因此很适合表现庄重对称的主体空间设计。图11-13所示为一张中式风格卧室效果图，为了突出中式风格对称庄重的特性，并将卧室特有的静谧氛围表达出来，其运用了平行透视进行绘制。图11-14所示为运用平行透视来表现设计对称的客厅空间。

在室内空间设计中，运用平行透视可以表现进深较大的室内空间，突出空间的进深感，从而增加视觉深度与表达效果，如图11-15、图11-16所示，餐厅与客厅相连接的空间通常进深较大，适合用平行透视的方式来表达，能够使空间内容更加丰富。图11-17所示为L型厨房透视效果图，选择平行透视能够表现厨房全貌。

通常来说，平行透视因为只用一个灭点来控制三个竖向墙面的立体关系，而且室内空间中的造型和家具等都按照一定的方向进行排列，所以会使得空间效果略显单一。

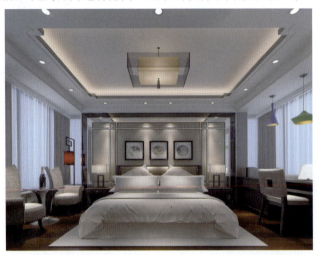

图11-13 中式风格卧室效果图（学生作品 杨春林设计 电脑）

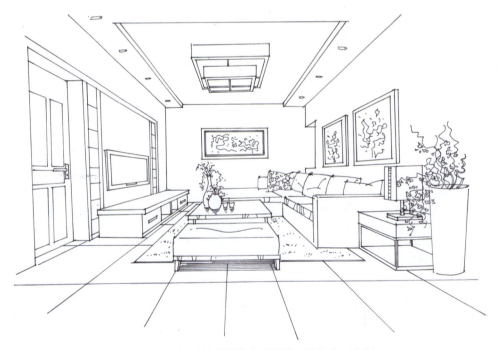

图11-14 用平行透视来表现设计对称的客厅空间

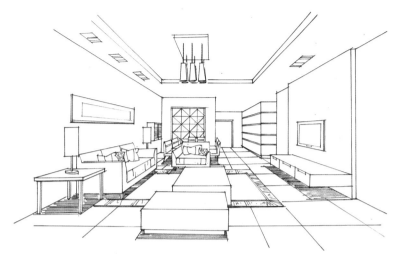

图11-15　客厅设计图

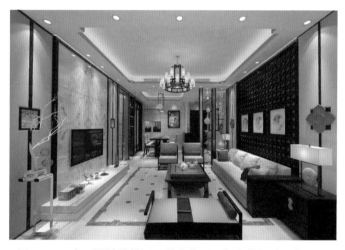

图11-16　客厅设计效果图（学生作品　杨春林设计　电脑）

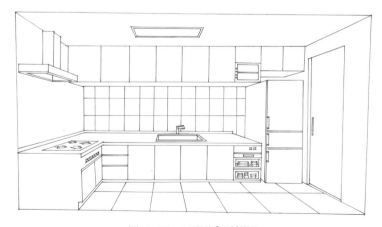

图11-17　L型厨房透视图

11.2.2　成角透视

与平行透视相比,在室内设计中成角透视因为利用两个灭点来控制不同方向的墙面竖向空间造型,能够使得画面更加灵活而富于变化,因此特别适合表现丰富和复杂的场景。图11-18所示为酒店大堂吧一角,空间中墙面造型复杂,家具样式与种类较多,运用成角透视来表现可以增加空间的灵活性。

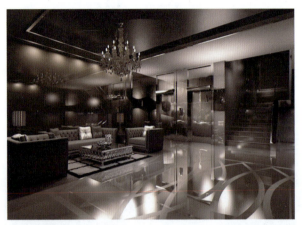

图11-18　大堂吧一角效果图（学生作品　张阳阳设计　电脑）

运用成角透视也可以对室内空间中的造型与家具进行重点表现,从而突出空间重点,尤其对于空间中高差变化较少而造型尺度又变化不大的情况来说非常适用于增加其设计表现的灵活性。图11-19所示为运用成角透视着重表现卧室中围绕床体展开的空间效果。图11-20所示为利用成角透视表现的客厅空间,其整体造型较单一,几乎没有高差变化,因此运用成角透视对其表现会比平行透视更加生动。图11-21所示为办公空间中的主管办公室透视图,运用成角透视转换视角的效果,让空间表现更为灵活。

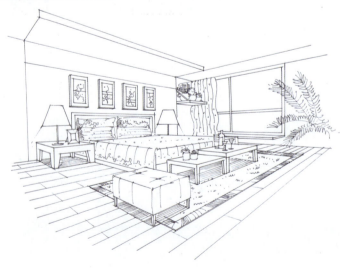

图11-19　卧室空间设计图

对于带楼梯的室内空间来说，其中既包含斜面透视又包含成角透视，空间整体透视关系较为复杂，在绘图时要注意楼梯倾斜方向及角度（图11-22）。

在室内公共空间设计中非常常见的曲面造型，既包含曲面透视又包含成角透视，在把握好成角透视的透视规律时也要注意曲线的透视规律（图11-23）。

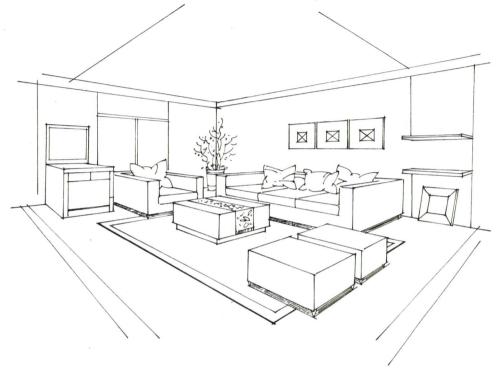

图11-20　客厅空间设计图

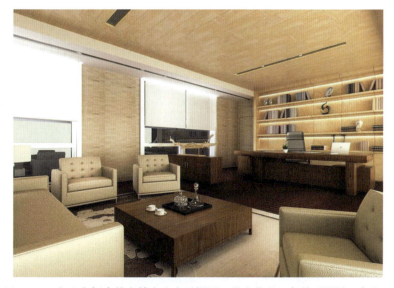

图11-21　办公空间中的主管办公室透视图（学生作品　贺怡明设计　电脑）

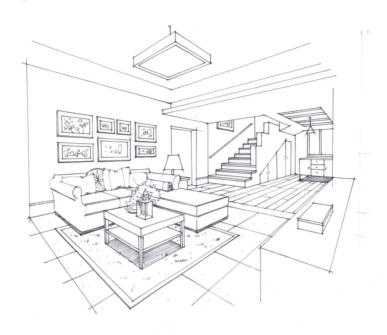

图11-22 带楼梯的室内空间透视图

图11-23 宾馆大堂吧效果图（学生作品 李月童设计 电脑）

11.2.3 微角透视

　　微角透视的视觉效果是因物体或空间与画面形成微小的夹角而产生的。利用这种方法绘制的室内空间，具有"平行透视"能够表现的五个界面特点（包括天花、地面、三个墙面），同时又具有"成角透视"的特征，其两个消失点分别在画面之内与画面之外。

　　在实际生活中，很难真正观察到绝对的平行透视室内空间，但是可以观察到很多呈微角透

视的室内空间,这种空间既没有平行透视的刻板,也比成角透视能表现更多的界面。图11-24所示为欧式客厅微角透视图,空间结构及线脚、家具等造型较为复杂,运用微角透视来表现使空间视觉感受更为真实。图11-25、图11-26所示为卧室空间微角透视图,其较成角透视能表现更多、更丰富的空间界面。图11-27所示为某办公空间微角透视设计草图,虽然倾斜角度较小,几乎与平行透视无异,但是由于其微动的角度变化,使得原本刻板的空间多了些许灵动。

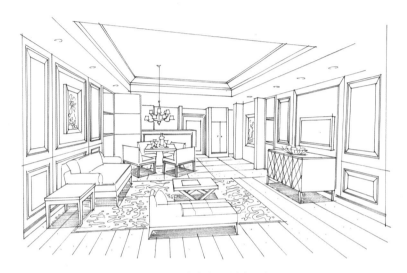

图11-24 欧式客厅微角透视图

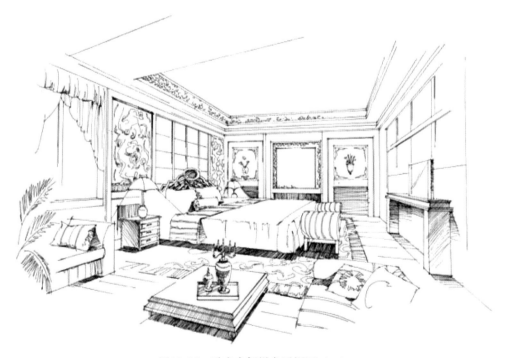

图11-25 卧室空间微角透视图(一)

图11-26 卧室空间微角透视图(二)

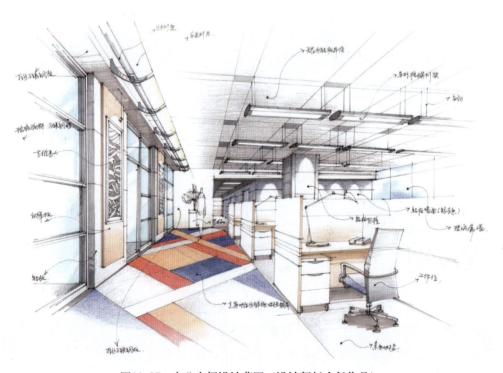

图11-27 办公空间设计草图(设计师赵力行作品)

11.3 景观设计中的透视作品

景观设计内容主要包含建筑、构筑物、植物、水景、小品、公共设施、地面等。对比室内设计，景观设计不需要完成天花和墙壁的空间限定，而是由组成空间的内容来界定空间构成的表现，具有比室内设计表现内容更为灵活的特征。根据自身的特征，景观设计中的透视表现往往需要先确定地面范围，在此基础上完成空间构成内容的描绘。而且，景观设计中的形体是复杂的，这往往需要设计者调整复杂的形体使其简化成方形，以方便绘图。

平行透视、成角透视、微角透视常用于表现不同特征内容的景观设计空间，需要结合透视图特征、设计表现意图来选取合适的透视图类型。

11.3.1 平行透视

平行透视的特点决定了其构图效果的重要特征，一组水平原线，会使得画面产生平衡稳定感，多用于表现端正、稳重的场景，或者形体。图11-28所示描绘的是某公园的大门，运用平行透视的特点，更能突出表现大门端正、稳重的气质。

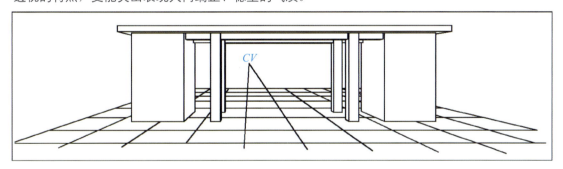

图11-28　某公园大门的平行透视图

平行透视图可以较完整地表现某一处空间的设计情况，有较大的包容度。图11-29所示是某处绿地景观设计的平行透视图，图中通过平行透视来突出这块绿地的空间进深，丰富空间的层次感，较好地表现出平衡、稳定的空间组成，并能够较完整地表现空间的组成内容。

在居住区景观设计表现中，由于居住建筑很高，想要较完整地表现空间构成内容，需要采用远视距表现，而通过平行透视可以表现大场景的空间，因为平行透视能够表现出五个空间界面内容（天空、地面、远景面、左侧面、右侧面），表现的范围更广。图11-30描绘的居住区景观即采用平行透视表现出丰富的空间构成要素，场景描绘更完整。不仅是居住区景观，在设计其他场景大、内容丰富的大尺度空间时，都需要运用平行透视来完整表现设计意图。

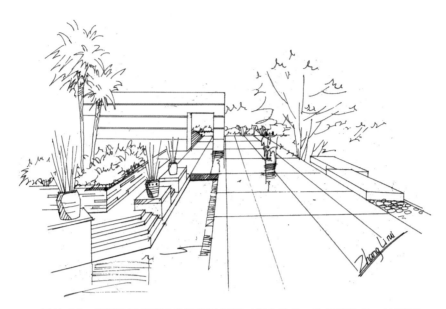

图11-29 某绿地景观设计的平行透视图(学生作品 张丽蕊临绘 针管笔)

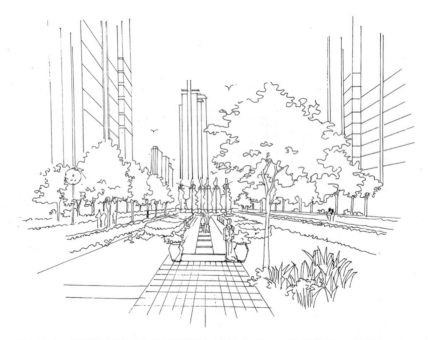

图11-30 某居住区景观的平行透视图(学生作品 王维通临绘 针管笔)

平行透视的突出特征是具有一个消失点即一个视觉(视域)中心,向视域中心集中:可以集中视线,突出中心形象;可以延伸视线,增加画面空间进深。利用这个特征,表现室外的林荫道、长廊、道路景观等具有线性延伸特征的空间,能够将观者的视线引导向远处、深处,使得画面的深度距离增加,强调空间设计效果。图11-31所示表现出的居住区景观环境通过运用平行透视加深空间的进深感,营造出静谧的居住环境氛围。图11-32所示的景观设计运用平行透视

规律体现出喷泉设计的整齐感,与道路另一侧高大行列式的乔木设计形成动静对比,突出了这处景观的特点。同时,远处的景物背景表现具有拉伸视线、丰富空间层次的效果。图11-33所示的街道景观设计图,采用平行透视表现某段道路景观内容,突出道路的线性组成特征。

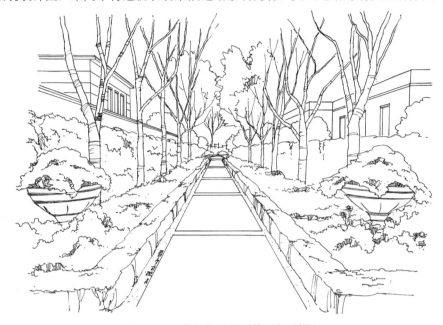

图11-31　某居住区景观的平行透视图

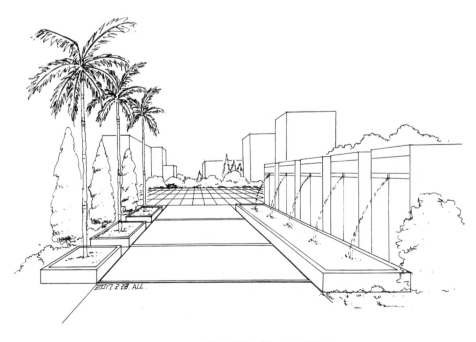

图11-32　某绿地景观的平行透视图

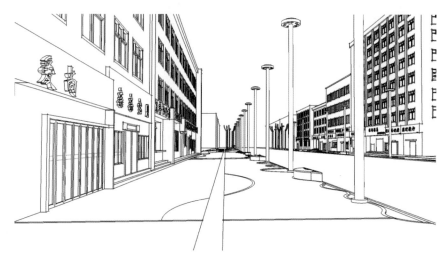

图11-33 街道景观设计图(学生作品 李晶设计 电脑)

11.3.2 成角透视

 景观设计表现中,经常运用平行透视表现稳重、端正的空间效果,但容易产生空间呆板、生硬的效果,特别是表现建筑效果的时候,仅能表现出一个立面的设计特点,因此,实际设计中常运用成角透视来表现空间的景观构成,可以表现建筑两个不同立面的设计特征。图11-34所示的主景建筑立面特征是通过成角透视表现的,视觉效果灵活性更强。图11-35所示的建筑物作为主景,与周边的景物一起运用成角透视表现,画面构图灵活性强、主体特征明显、设计效果好。图11-36所示同样是运用成角透视灵活地表现出了不同立面特征的景观建筑及环境。

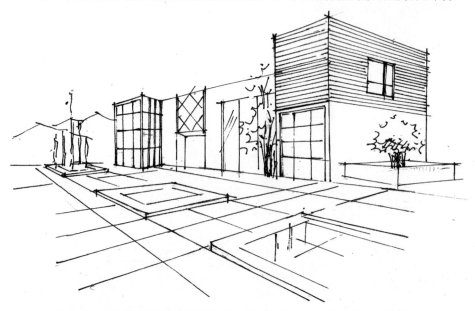

图11-34 某处建筑的成角透视表现(学生作品 王维通临绘 针管笔)

图11-35 某处建筑景观的成角透视表现（学生作品 沈菁临绘 针管笔）

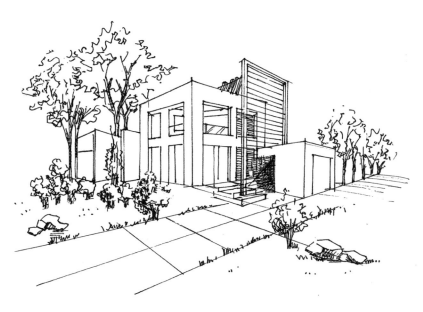

图11-36 某建筑及环境的成角透视表现（学生作品 王维通临绘 针管笔）

区别于平行透视，成角透视具有两个消失点，但表现的空间界面较少，更适于表现中小尺度的空间设计效果。图11-37所示是一处庭园景观，尺度较小，适于应用成角透视表达；图11-38所示的庭园一角即是运用成角透视突出表现小尺度的景观构成内容。

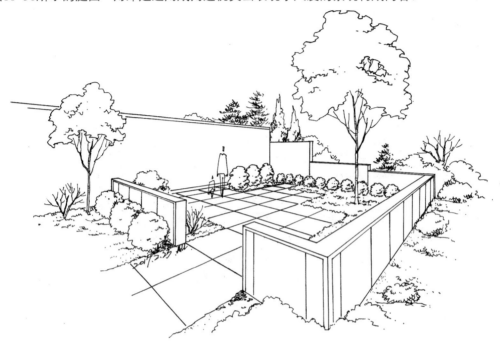

图11-37　某处景观绿地的成角透视表现

图11-38　庭园一角的成角透视表现

景观设计中，为了突出表现设计空间的生动、活泼，往往采用成角透视图，因为成角透视中没有水平原线的表现，所以空间具有明显的动势。图11-39所示的街道是存在坡度的，利用成角透视表现，使得景观设计中的地形特征更为明显，景观环境显得生动、动感性强；图11-40所示描绘的是灵动的廊架设计与道路、植物等构成的生动的景观空间，通过成角透视更能加强设计效果；图11-41所示，设计者用成角透视表现街道的一段景观，重点描绘富于生气的空间效果。

图11-39　富有动感的街道景观的成角透视表现

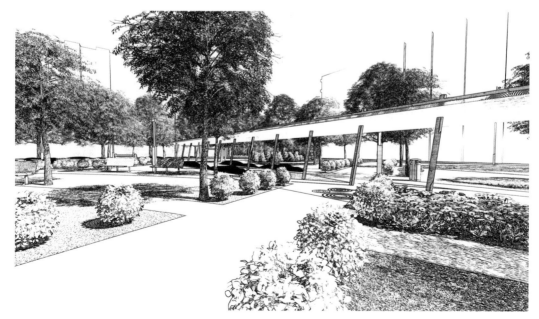

图11-40　景观廊架设计效果图（学生作品　王萌萌设计　电脑）

图11-41 街道景观设计图（学生作品 李晶设计 电脑）

11.3.3 微角透视

　　微角透视因为具有与平行透视相似的构图特征，因此常常被误认为是平行透视。但是，由于微角透视具有两个消失点，与成角透视具有相似的绘图特征，使得画面更加活泼、生动，优于普通的平行透视图。在景观设计中，常常利用其能够表现大场景，以及生动活泼的表现特征而取代普通的平行透视图。

　　例如，图11-42、图11-43所示即是利用微角透视适度地表现出较大尺度范围的居住区景观空间，其表现的空间更加丰富；图11-44、图11-45所示是设计者利用微角透视表现道路及其景观构成，增加了线性道路的动感，突出了道路景观的设计特征；图11-46、图11-47中，丰富变化的景观空间效果经由微角透视图表现得更加灵动，取代了呆板的平行透视，突出了景观空间的构成特征。

第11章 设计中的透视作品赏析

图11-42 居住区景观的微角透视表现（一）

图11-43 居住区景观的微角透视表现（二）

图11-44 道路景观设计的微角透视表现(一)(学生作品 李瞳宇设计 电脑)

图11-45 道路景观设计的微角透视表现(二)(学生作品 李瞳宇设计 电脑)

第11章 设计中的透视作品赏析 145

图11-46 绿地一角效果图（一）（学生作品　王萌萌设计　电脑）

图11-47 绿地一角效果图（二）（学生作品　王萌萌设计　电脑）

参考文献 References

[1] 吴卫. 钢笔建筑室内环境技法与表现 [M]. 北京：中国建筑工业出版社，2002.
[2] 恩刚. 绘画·设计透视学 [M]. 哈尔滨：黑龙江美术出版社，1998.
[3] 王晓俊. 风景园林设计 [M]. 3版. 南京：江苏科学技术出版社，2009.
[4] 金煜. 园林制图 [M]. 北京：化学工业出版社，2005.
[5] 李蜀光. 绘画透视原理与技法 [M]. 3版. 重庆：西南师范大学出版社，2008.
[6] 何靖泉，温秋平，谷长林，等. 透视学 [M]. 沈阳：辽宁美术出版社，2011.
[7] 裴爱群. 室内设计实用手绘教程 [M].大连：大连理工大学出版社，2008.
[8] 孙元山，姜长杰，孙龙. 建筑与室内透视图表现基础 [M]. 沈阳：辽宁美术出版社，2008.